在哪裡、給誰看、看什麼？

1秒擺脫素人設計

三悅文化

本書閱讀方法

【2頁一題】

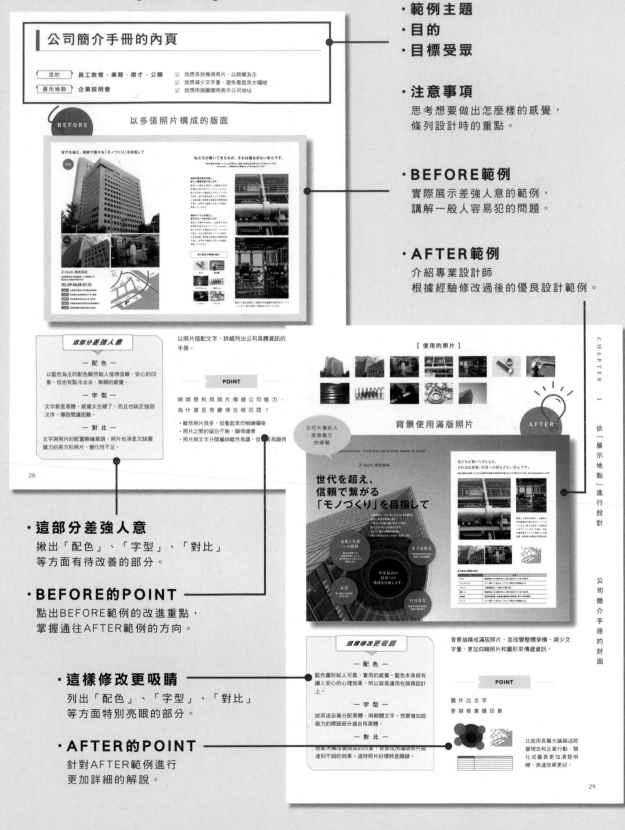

- **範例主題**
- **目的**
- **目標受眾**

- **注意事項**
 思考想要做出怎麼樣的感覺，
 條列設計時的重點。

- **BEFORE範例**
 實際展示差強人意的範例，
 講解一般人容易犯的問題。

- **AFTER範例**
 介紹專業設計師
 根據經驗修改過後的優良設計範例。

- **這部分差強人意**
 揪出「配色」、「字型」、「對比」
 等方面有待改善的部分。

- **BEFORE的POINT**
 點出BEFORE範例的改進重點，
 掌握通往AFTER範例的方向。

- **這樣修改更吸睛**
 列出「配色」、「字型」、「對比」
 等方面特別亮眼的部分。

- **AFTER的POINT**
 針對AFTER範例進行
 更加詳細的解說。

【4頁一題】

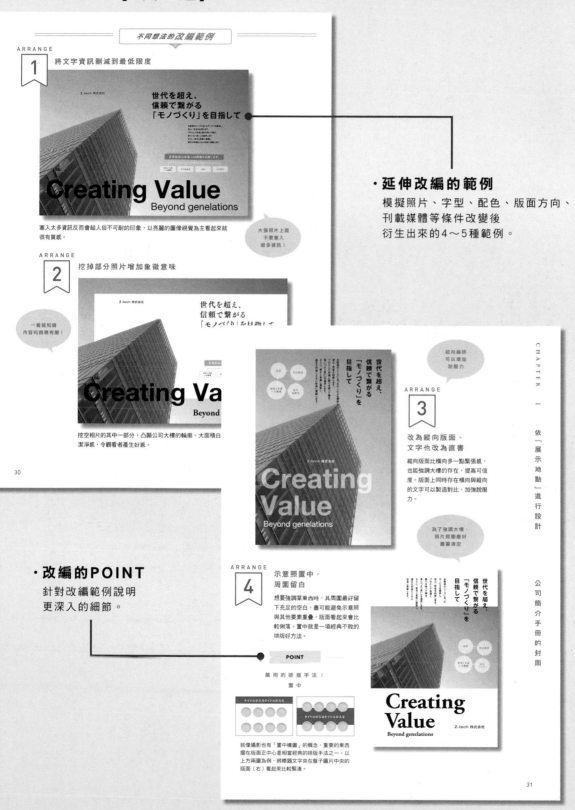

CONTENTS

■ ■ ■ ■

CONTENTS

CHAPTER
2
依「觀看對象」進行設計

CHAPTER

0

有理可循、
絕不失敗的
「7 條規則」

決定目的與受眾

7條規則中首要優先思考的問題是「你想表達什麼」和「你想給誰看」。動工前釐清這兩點可以少走許多冤枉路,提高成品品質。當然也有助於提高效率,縮短花費的時間。

如何設定目的?

利用「我想(希望)怎麼樣」的句型來思考,更容易具體掌握設計目的。但用不著一開始就整理出簡明扼要的句子。想到什麼先統統寫下來,之後再慢慢梳理出共同點也是不錯的方法。只不過最後還是要總結成1~2句話的概念。

目的是關於「節電」、「環保」的議題

用最大公因數的概念簡化「想做的事」

列出「想做的事」

- ☑ 我想激發民眾省電意識
- ☑ 我希望只用文字和插圖設計
- ☑ 我想做出歡樂的感覺
- ☑ 我希望任何人都能輕鬆看懂

簡單總結

我想提倡
大自然與省電的重要性

POINT

此處取64~65頁的範例,講解設計時的7個階段。循序漸進了解從無到有的完整流程,便能掌握有效設計的訣竅。

如何想像目標受眾？

如同我們面對不同對象要改變說話方式，面對不同的受眾也要改變設計呈現的方式。除非剛好自己和受眾的性質相同，否則勢必得仔細想像目標受眾的形貌。

興趣、嗜好？

職業？

年齡、性別？

生活習慣？

也要想像受眾觀看時的情境

想像出受眾的概貌之後，接著要思考受眾會在什麼樣的情況下接觸到資訊，這麼一來目的也會更加明確。即便是同樣一張海報，也會因張貼情境不同而產生不一樣的效果，例如「咖啡廳的客人」、「上超市買晚餐材料的主婦」看到的感覺就完全不一樣。

場所的情境

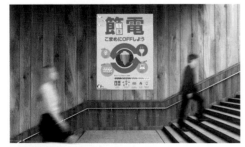

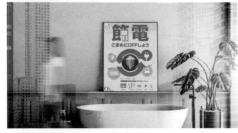

公共場所（上）有不特定多數人來來去去，美容院（下）則有一定的族群會光顧。

環境的氛圍

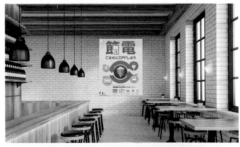

即使是類似的場所，空間的氛圍也會影響呈現的效果。所以明亮度也是設計的關鍵之一。

目的與受眾明確的設計範例

以下挑選幾項有清楚意識到目的與受眾的設計品。比方說「幼稚園招生」的海報很明顯鎖定了家長，「新進員工研習」的指南則是以年輕新進員工為對象所設計。至於介紹商品的頁面上之所以羅列多樣化妝品，是為了刺激客人的購買慾。

【幼稚園招生】

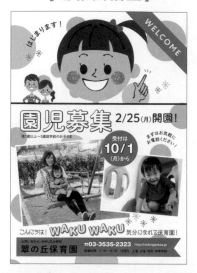

放大能聯想到孩童的插圖和照片，並搭配粉紅色的裝飾吸引女性族群。

【美妝雜誌】

文字資訊集中擺在中央，版面上下則排滿照片強調商品。女性雜誌上經常可以看見粉紅色系的設計。

【跳蚤市場】

雜貨和玩具的照片散布在版面上，表現跳蚤市場包羅萬象的氣氛。這是一項照片重於文字的設計範例。

【研習簡介】

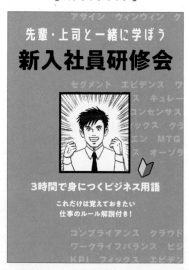

藍色系背景可以表現清新的感覺。另外再安插半黃半綠的新手駕駛標誌，一眼就能看出這是提供給新進員工看的資訊。

依目的與受眾調整設計形式

即使用同樣一批照片和文案，只要設計目的和目標受眾不一樣，成品樣貌也會大不相同。為了避免資訊傳遞出差錯，設計前一定要釐清目的與受眾的模樣。

【一般的影迷】　　　　　【講究的影迷】

━━ **POINT**

改變文字部份的設計
也會改變目的與受眾

受眾為年長者時，應避免使用太細的字體，字型也以明朝體為主，並注意字距不要太寬。

受眾為不到20歲的年輕女性時，通常會使用有曲線的柔美字型，大小也偏小。

受眾為孩童時，文字放大，並多使用原色系配色。通常會選擇有親切感的字型。

受眾為30～49歲男性時，字型經常使用黑體，顏色也多偏向冷色系。

打草稿

確定設計目的和受眾後，下一步是打草稿。草稿可以畫在紙上或用電腦處理，其中手繪方式雖然快速，但缺點是實際設計時容易與原先的預期有所落差。至於電子草稿雖然比手繪費時，但相對精準。

2種主要的打草稿方式

手繪的優勢在於只要有紙筆，隨時隨地都能打草稿，也便於我們將靈感迅速化為圖像。而用電腦雖然比手繪費工，但相較之下能做出更詳細、縝密的草稿。不過草稿終究只是草稿，千萬別做得太精細了。

利用紙筆繪製的
「手繪草稿」範例

利用電腦繪製的
「電子草稿」範例

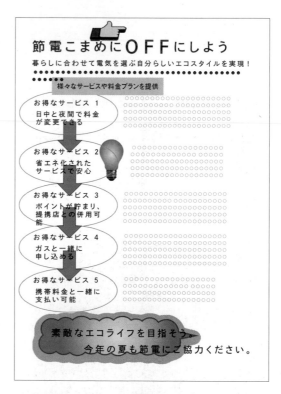

小標題和說明內文可以用「Z」和「○」做個粗略的記號，不過大標題還是建議清楚寫出來。其他零星要素可以等排版（請參照16頁）的階段再準備，這裡要先規劃資訊的優先順序與尺寸大小。

草稿內容和左邊的「手繪草稿」相同，只是改用電腦製作。電子草稿的優點在於資訊比手繪詳實，而且還可以做到手繪辦不到的事，例如嘗試插入圖示或上色。

草稿形式會依主角是「照片」還是「文字」而定

打草稿時必須將重點放在整體印象上。此時不應過度在意細節，否則無法畫好草稿。而且為了有效傳達資訊，也必須決定照片和文字哪一方擔任「主角」、哪一方擔任「配角」。倘若兩方誰也不讓誰，版面會缺乏對比，降低傳達效果。

以照片為主角？

以文字為主角？

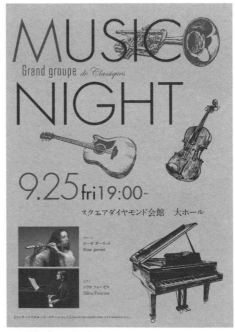

左右兩張海報的目的與受眾差不多，但處理照片和文字的方式不同，所以整體質感大相逕庭，資訊傳達的途徑也不太一樣。打草稿時需留意以上差異。

15

排版

草稿完成後就可以開始編排要素了。由於我們在打草稿的階段已經決定好大致的架構,所以基本上只要沿著草稿放上要素就OK了。排版的訣竅就是抓個大概的位置就好,不要動到細節。如果發現版面有問題,則必須回過頭修正草稿。

關鍵在於概略配置即可

接著要將圖像與文字等要素配置於版面上。重點是參照草稿編排,不必想得太複雜。別忘了這個階段我們要做的只有「配置」。如果忘了這項前提,前面決定好的條件就失去意義了。排版時請相信自己起初設定好的目的、受眾、草稿。

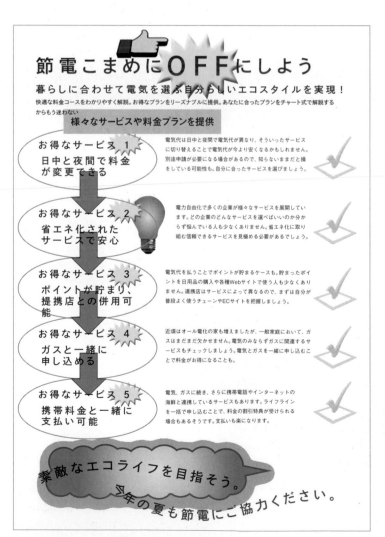

草稿階段
還有很多
暫定的要素

所有材料備齊後
再開始排版

若前面用電腦製作草稿(參照14頁),排版時會輕鬆一些。排版與草稿不同的地方在於少了「Z」和「○」等暫定記號。排版之前必須準備好所有版面上會用到的材料。

若要更動架構必須從草稿開始修改

假如排版時發現有必要大幅更動版面,必須回到規則2的「打草稿」重來一次。直接調整排版的效率很差,還不如從草稿開始修改。為了用最少的心力與時間達成最高的品質,更動架構時必須直接修改草稿,甚至擬一份新的草稿。

BEFORE

AFTER

有時我們開始排版之後才會發現問題所在,不過這種情況會隨著設計經驗累積而減少。若發現問題,記得要回到上個步驟修改草稿,不要邊排版邊調整。

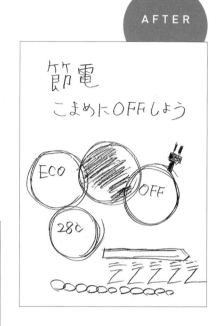

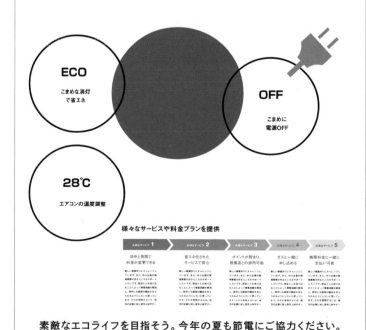

用新的草稿
重新排版

第一次排版時發現東西塞得太滿,於是重新修改草稿後根據新版本再次排版,成功做出重點明確的版面。

配色

為了讓設計更完整，我們要決定配色。基本上顏色不宜過多，而且最重要的是先拿定主色與強調色。這2種顏色即可將整體設計的氛圍定調，大大避免後續階段產生的迷惘。

決定主色與強調色

首先要決定最主要的底色（主色），訣竅是配合使用的照片或圖像挑選。比方說範例中間有張冰山的插圖，所以主色選用藍色系。細節資訊的顏色比背景顏色還深，發揮強調色的功效。

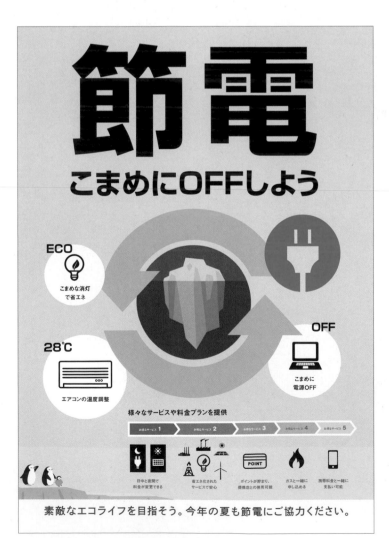

排版階段
尚未決定主色

觀察使用的插圖和想強調的資訊

不知道該選什麼顏色時，從當前使用的照片和插圖聯想準沒錯。如果這樣還是有困難，起碼也要先決定冷色系或暖色系。有系統的配色也能避免破壞整體調性的風險。

配色會改變設計的印象

以下範例的字型與排版方式皆不變，僅改變配色。由於主色為藍色，所以明顯不適合搭配紅色這種太強烈的暖色。就算是同屬冷色系的綠色，太深的綠色還是有可能破壞整體氛圍。各位不妨多嘗試幾種配色模式，觀察並比較整體和諧與否。

【藍色系配色有清涼感】

藍色系版面充滿清新、明亮感。感覺還可以再加一種顏色。

【加入綠色點綴】

嘗試加上綠色，但色調上似乎和整體有點牴觸。

【黃色顯眼但突兀】

紅黃配顯眼歸顯眼，但也將藍色背景的清爽感破壞殆盡。

【使用2種不同的藍色】

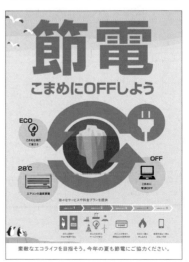

標題文字改用摻了較多綠色的藍色，呈現沉著的觀感，同時減少色彩數，讓黃色產生一種俐落的視覺效果。

字型

字型在設計中的地位舉足輕重，一點改變都會刷新版面整體的氛圍。改變字型絲毫不花時間，效果也會即時反應出來。所以各位在挑選字型時不需要瞻前顧後，儘管邊換邊思考。同一份設計上不宜混用好幾種字型，整理成同一系統的字型比較妥當。

因應要素性質區分使用的字型

不同於配色（參照18～19頁）階段還可以先有個想像再開始篩選，字型變化多端，我們很難憑空想像。所以選擇字型時還是建議實際放上版面，親眼確認效果。網路上有很多免費字型可以下載，大家不妨多多嘗試。

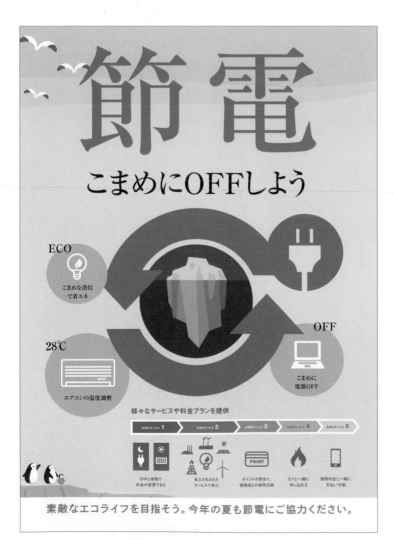

黑體比
明朝體
更引人注目

明朝體可以表現柔美
黑體善於展現剛強

標題文字等顯眼部分若使用明朝體，印象上比較優雅。但若是想吸引人注意的倡議型海報，明朝體反而會顯得主張薄弱。粗細均勻的黑體比較強調可辨性（legibility），資訊能更有效訴諸觀看者。

字型會改變設計的印象

我們比較看看更動字型會如何影響設計。可以看到邊角圓滑的字型和特殊造型文字呈現的感覺截然不同。而即使字形相同，也可以透過加框線或網底、改顏色衍生出更多樣的表現。不過要注意的是，增加特效也有可能適得其反。

【邊角圓滑的黑體】

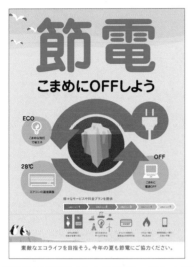

明明目的是吸引更多人的注意，看起來卻略嫌溫吞，缺乏緊張感。

【特殊造型文字】

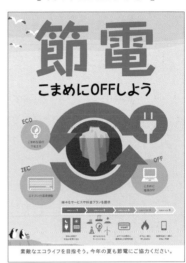

特殊造型文字並非人人都能接受，不適合用於需要呼籲大眾的主題。

【文字加框線網底】

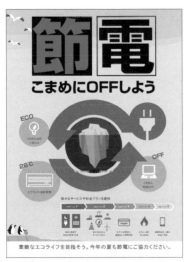

用框線和網底做成電源開關的感覺，強調「節電」的訴求。但下面的插圖卻變得可有可無。

【線條筆直的黑體】

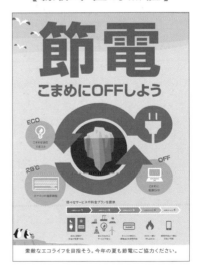

標準的黑體簡潔有力。若是希望受到各個年齡性別關注的主題，還是選擇能吸引不特定多數人、清晰可辨的字型比較好。

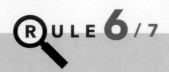

對比

決定好配色與字型後,設計也來到最後的階段。這個階段我們要調整各項要素的大小、增減裝飾、做出強弱對比。版面變化起伏有度,設計的品質也會更上一層樓。

重要的是先抵達終點一次

依循每項步驟
按部就班
完成的海報!

要素之間有強有弱,版面就會有條有理。做法有很多種,例如調整大小、添加裝飾都能產生差異。但也不能破壞原有版面平衡,所以通常製造對比時,其他部分也要跟著微調。首先確定好每項資訊的優先順序,然後加強較重要的部分,削弱較不重要的部分。要訣是先一鼓作氣做到底,再綜觀整體稍作調整。

⊘ RULE 7/7

嘗試 & 修改

即使走到左頁說明的「對比」階段,設計通常也不可能臻於完美。我們總說設計的世界沒有明確的終點,實際工作時我們也會在有限的時間內盡可能反覆嘗試&修改,找出更好的方案。

嘗試 & 修改的範例與效果

嘗試&修改的方法也分成千百種,若想在最終階段發揮立竿見影的修改效果,建議依照以下順序調整:「改變尺寸」→「增加強調色」→「添加裝飾」。假如想要維持原有排版方式、配色、字型,但又想大大改變整體氛圍,可以試著更換背景。

【強調部分文字】

只改變文字中某個單字的顏色的方法。文字色彩濃淡與周圍差異愈大,強調效果也愈強。

【增加插圖顏色】

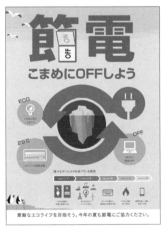

增添裝飾,可以有效連結主題和標題文字。重點是不要破壞已經定調的整體設計氛圍。

【增加插圖】

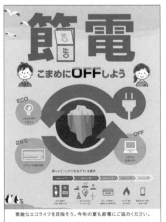

放上人物插圖可以增加親和力。但如果想要維持犀利感,這麼做反而會造成反效果。

【背景換成照片】

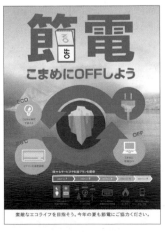

也可以將背景抽換成照片。反過來說,若背景本來就是照片,更換成單一色塊也能大大改變印象。

邊界一改變，印象大轉變

邊界的寬窄到底有何差別？
以下以同一套素材為例，講解邊界寬窄如何影響視覺效果。

邊界（margin）就是文字、照片等要素與成品尺寸邊
緣之間的距離，通常都會事先設定好。決定好要素的
編列範圍可以減少排版時的迷惘，提高設計效率。

邊界**較窄**

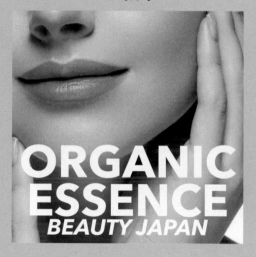

邊界**較寬**

邊界窄具有強調文字的效果，也能產生充滿
魄力的強烈對比。但沒有拿捏好的話，照片
和文字之間可能會顯得擁擠或關係變得不上
不下。

邊界寬代表版面有更多留白空間，可以營造
出端莊有序的印象。尤其像分享在社群媒體
上的照片之類用手機等小螢幕裝置觀看的影
像，邊界加寬會讓人看得比較舒服。

CHAPTER

1

依

「展 示 地 點」

進 行 設 計

公司簡介手冊的封面

目的	員工教育、業務、徵才、公關
展示地點	企業說明會

- ☑ 我想做出視覺上充滿震撼力的版面
- ☑ 我想讓在職員工亮相,增加真實感
- ☑ 我想用一般人的照片做出帥氣的設計

BEFORE

毫無整體感的人像照

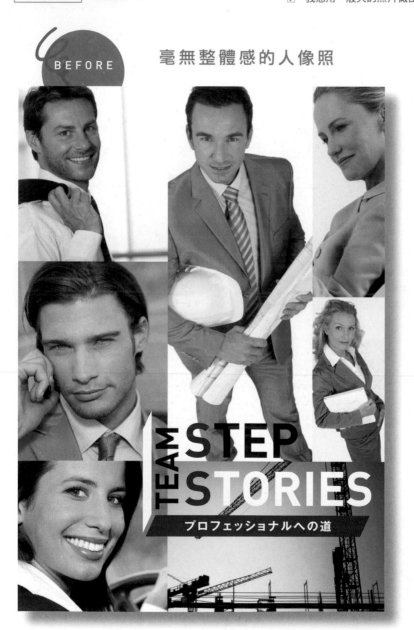

刊登在職員工的照片可以提升真實感,刺激觀看者聯想到實際工作情境。為了進一步強調真實性,也刻意不統一照片的構圖與拍攝手法。

這部分差強人意

— 配色 —

標題文字雖然打算用黑白為主、紅色為輔的標準做法,此處卻顯得紛亂。

— 字型 —

選用形式單純、可辨性高的字型,但文字和背景照片重疊的部分仍難以閱讀。

— 對比 —

照片給人的感覺很真實沒錯,但版面卻缺乏整體感。最想強調的標題一點也不顯眼。

POINT

拍攝手法各異的人像照
擺在一起會很雜亂

- ·照片多=資訊量大,導致畫面凌亂
- ·照片未經修飾,看起來過度鮮明
- ·應找出所有照片的共同點,建構一體感

【 使用的照片 】

修成黑白照片創造整體感

AFTER

拍法多元的人像照統一修改成
黑白照片。形成一體感也能增
加版面的可信度。

這樣修改更吸睛

一 配 色 一

用內斂的藍綠色框住照片
周圍,將所有照片統整成
一體。標題文字也成了版
面上最大的焦點。

一 字 型 一

為了讓標題文字看起來更
集中,重新整理了配色方
式,變得更容易閱讀。

一 對 比 一

標題文字底下避免重疊照
片,就能維持良好的辨識
度,成為版面上的焦點。

TEAM STEP STORIES
プロフェッショナルへの道

POINT

穿 插 斜 向 圖 形
可 以 增 加 活 力

黑白照片也可能給人太沉默的印象,這時不妨穿插彩色圖形
增添變化。商務性質的設計品特別推薦使用斜向的圖形。

標題變得
醒目多了

公司簡介手冊的內頁

目的	員工教育、業務、徵才、公關
展示地點	企業說明會

- ☑ 我想多放幾張照片，以視覺為主
- ☑ 我想減少文字量，避免看起來太囉唆
- ☑ 我想用插圖簡明表示公司地址

以多張照片構成的版面

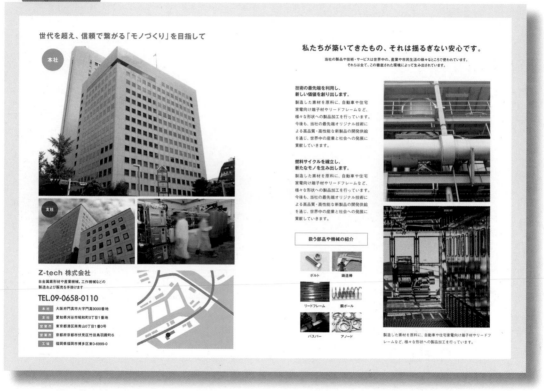

以照片搭配文字，詳細列出公司具體資訊的介紹手冊。

這部分差強人意

― 配色 ―

以藍色為主的配色雖然給人值得信賴、安心的印象，但也有點冷冰冰、無聊的感覺。

― 字型 ―

文字都是黑體，感覺太生硬了。而且也缺乏強弱次序，導致閱讀困難。

― 對比 ―

文字與照片的配置略嫌單調，照片也淨是欠缺震撼力的長方形照片，變化性不足。

POINT

明明想利用照片傳遞公司魅力，
為什麼反而變得古板沉悶？

- ・雖然照片很多，但看起來仍稍嫌囉唆
- ・照片之間的留白不夠，顯得擁擠
- ・照片與文字分開編排雖然易讀，但也容易顯得一板一眼

【 使用的照片 】

背景使用滿版照片

公司大樓給人
雄偉矗立
的感覺

AFTER

背景抽換成滿版照片，並改變整體架構。減少文字量，更加仰賴照片和圖形來傳遞資訊。

這樣修改更吸睛

— 配 色 —

藍色圖形給人可靠、實用的感覺。藍色本身就有讓人安心的心理效果，所以容易運用在商務設計上。

— 字 型 —

按用途妥善分配黑體、明朝體文字。想要增加說服力的標語部分適合用黑體。

— 對 比 —

想要大幅改變版面的印象，背景改用滿版照片能達到不錯的效果。這時照片好壞將是關鍵。

POINT

圖 片 比 文 字
更 容 易 掌 握 印 象

比起用長篇大論描述經營理念和企業行動，簡化成圖表更加清楚明瞭，表達效果更好。

1 將文字資訊刪減到最低限度

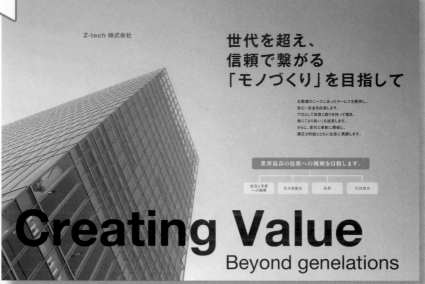

塞入太多資訊反而會給人俗不可耐的印象，以亮麗的圖像視覺為主看起來就很有質感。

大張照片上面不要塞入過多資訊！

2 挖掉部分照片增加象徵意味

一看就知道內容和商務有關！

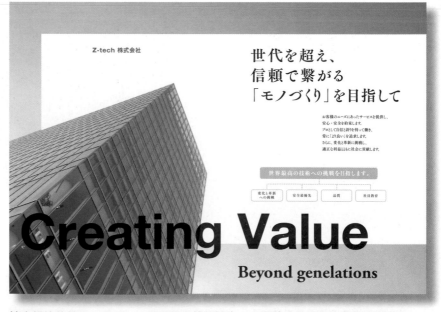

挖空相片的其中一部分，凸顯公司大樓的輪廓。大面積白色塊可以帶來信賴感與潔淨感，令觀看者產生好感。

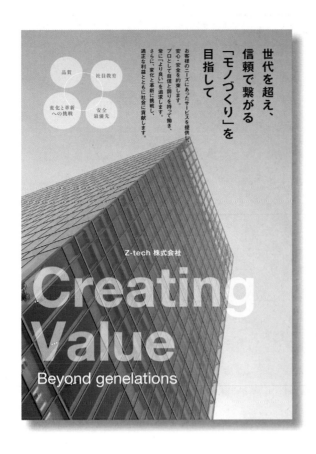

縱向編排
可以增加
說服力

ARRANGE

3

改為縱向版面、文字也改為直書

縱向版面比橫向多一點緊張感，也能強調大樓的存在，提高可信度。版面上同時存在橫向與縱向的文字可以製造對比，加強說服力。

為了強調大樓，
照片周圍最好
盡量清空

ARRANGE

4

示意照置中，周圍留白

想要強調某東西時，其周圍最好留下充足的空白。盡可能避免示意照與其他要素重疊，版面看起來會比較俐落。置中就是一項經典不敗的排版好方法。

POINT

萬用的排版手法！
置中

就像攝影也有「置中構圖」的概念，重要的東西擺在版面正中心是相當經典的排版手法之一。以上方兩圖為例，將標題文字夾在盤子圖片中央的版面（右）看起來比較緊湊。

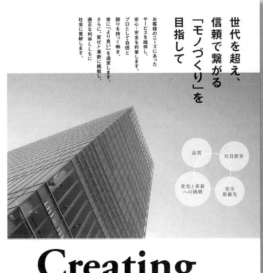

公司內部刊物的訪問專欄

目的 組織活化、凝聚共同理念

展示地點 辦公室內、公司內部網路

☑ 刊載專業人士談論企業理念的內容
☑ 部門的小組長也會上報，所以想呈現牢靠的印象
☑ 我想做出容易閱讀的版面

BEFORE　　　排版沒有對齊網格

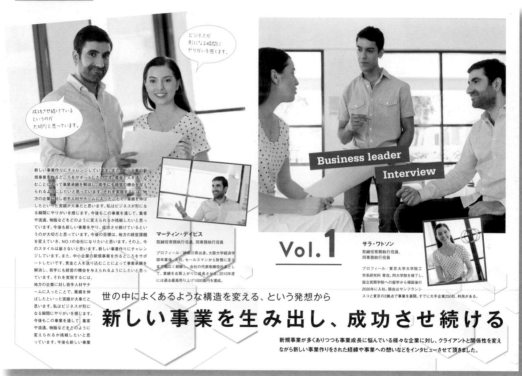

世の中によくあるような構造を変える、という発想から
新しい事業を生み出し、成功させ続ける

新規事業が多くありつつも事業成長に悩んでいる様々な企業に対し、クライアントと関係性を変えながら新しい事業作りをされた経緯や事業への想いなどをインタビューさせて頂きました。

這部分差強人意

— 配色 —

雖然文字以黑色為主，但強調色的紅太亮，看起來很突兀。

— 字型 —

兩人照的部分用對話框表現發言，感覺輕鬆過頭了。

— 對比 —

左右兩頁各有一張大照片，看不出誰比較重要，也搞不清楚閱讀順序。

白色背景醞釀出一股清新、淨亮的氛圍。雖然只是部門領導的專訪，但生動的照片和紅色的強調色都展現出對工作的熱忱。

▶ POINT

雖然版面活潑感十足，
卻不方便閱讀

- 排版沒有顧及自然的閱讀方向
- 標題周圍放了太多文字
 原則上不應該用文字圍住文字
- 「vol.1」這種不重要的部分也太搶眼

【 使用的照片 】

> 紙張原色的色塊
> 在任何情況下
> 都有不錯的效果

排版對齊網格

AFTER

世の中によくあるような構造を変える、という発想から
新しい事業を生み出し、成功させ続ける
新規事業が多くありつつも事業成長に悩んでいる様々な企業に対し、クライアントと関係性を変えながら新しい事業作りをされた経緯や事業への想いなどをインタビューさせて頂きました。

—— 社名の由来とビジョンについて教えていただけますか？

新しい事業作りにチャレンジしています。また、中小企業の新規事業を作るところをサポートしたいです。資金と人を送り込むことによって事業承継を解消し、若手にも経営の機会を与えられるようにしたいと思っています。それを実現するには、地方の企業に対し若手人材やチームに入ったことで、業績を伸ばすといった実績が大事だと思います。私はビジネスが形になる瞬間にやりがいを感じます。今後もこの事業を通して、集客や流通、物販などをどのように変えられるか挑戦したいと思っています。今後も新しい事業をやり、成功させ続けているというのが大切だと思っています。今後の目標は、地方の経営課題を変えていき、NO.1の会社になりたいと思います。その上、今のスタイルは崩さないと思います。新しい事業作りにチャレンジしています。また、中小企業の新規事業を作るところをサポートしたいです。資金と人を送り込むことによって事業承継を解消し、若手にも経営の機会を与えられるようにしたいと思っています。それを実現するには、地方の企業に対し若手人材やチームに入ったことで、業績を伸ばすといった実績が大事だと思います。私はビジネスが形になる瞬間にやりがいを感じます。今後もこの事業を通して、

集客や流通、物販などをどのように変えられるか挑戦したいと思っています。今後も新しい事業をやり、成功させ続けているというのが大切だと思っています。今後の目標は、地方の経営課題を変えていき、NO.1の会社になりたいと思います。

—— 最後に、今後の目標について教えてください。

新しい事業作りにチャレンジしています。また、中小企業の新規事業を作るところをサポートしたいです。資金と人を送り込むことによって事業承継を解消し、若手にも経営の機会を与えられるようにしたいと思っています。それを実現するには、地方の企業に対し若手人材やチームに入ったことで、業績を伸ばすといった実績が大事だと思います。私はビジネスが形になる瞬間にやりがいを感じます。今後もこの事業を通して、集客や流通、物販などをどのように変えられるか挑戦したいと思っています。今後も新しい事業をやり、成功させ続けているというのが大切だと思っています。NO.1の会社になりたいと思います。その上、今のスタイルは崩さないと思います。新しい事業作りにチャレンジしています。また、中小企業の新規事業を作るところをサポートしたいです。資金と人を送り込むことによって事業承継を解消し、若手にも経営の機会を与えられるようにしたいと思っています。それを実現するには、地方の企業に対し若手人材やチームに入ったことで、業績を伸ばすといった実績が大事だと思います。

ます。私はビジネスが形になる瞬間にやりがいを感じます。今後もこの事業を通して、集客や流通、物販などをどのように変えられるか挑戦したいと思っています。今後も新しい事業をやり、成功させ続けているというのが大切だと思っています。今後の目標は、地方の経営課題を変えていき、NO.1の会社になりたいと思います。その上、今のスタイルは崩さないと思います。新しい事業作りにチャレンジしています。また、中小企業の新規事業を作るところをサポートしたいです。資金と人を送り込むことによって事業承継を解消し、若手に経営の機会を与えるようにしたいと思っています。今後もこの事業を通して、集客や流通、物販などをどのように変えられるか挑戦したいと思っています。今後も新しい事業をやり、成功させ続けているというのが大切だと思っています。今後の目標は、地方の経営課題を変えていき、NO.1の会社になりたいと思います。

Business leader Interview　Vol.1

サラ・ワトソン
取締役常務執行役員, 同専務執行役員

プロフィール・神奈川県出身。大阪大学経済学部卒業後、入社。セールスマンから財務に至るまで幅広く経験し、会社の代表取締役社長として、業績を右肩上がりに成長させており、2010年度には過去最高売り上げ1000億円を達成。

マーティン・デイビス
取締役帯四務執行役員, 同専務執行役員

プロフィール・東京大学大学院工学系研究科専攻。両大学院を修了し、国立民間学院への留学から帰国後の2020年に入社。現在はサンフランシスコと東京の2拠点で事業を展開。すでに大手企業250社、利用がある。

> ### 這樣修改更吸睛
>
> —— 配 色 ——
> 所有要素都放在網格之內，原本很突兀的紅色現在看起來也不雜亂了。
>
> —— 字 型 ——
> 增加提綱挈領的小標題，並且加粗、上色、放大，顯示與內文的區別。
>
> —— 對 比 ——
> 將原本跨頁的標題文字集中到其中一頁，並重新整理標題周圍的文字，消除了散漫的感覺。

為了增加版面的安定感與秩序，照片也放入文字方塊依循的網格之中。如此閱讀起來也順暢多了。

POINT

內 文 如 何 編 排 才 容 易 閱 讀 ？
了 解 直 橫 書 的 間 距 基 準

橫書1行的字數最好落在25～35字的範圍，直書1行則一般落在15～50字。單行文字過多會拉長視線移動的距離，降低易讀性（readability）。

> 兩欄間距最好
> 大於2字元寬

醫療設施的簡介手冊

目的	推廣設施的服務
展示地點	醫療院所內

- ☑ 我想避免冰冷呆板的印象
- ☑ 我想簡單解釋設施的服務
- ☑ 我希望病患看得清楚內容

BEFORE　無法區分差異的配色

利用圖表解釋經營理念，以視覺為重的醫療設施簡介手冊。

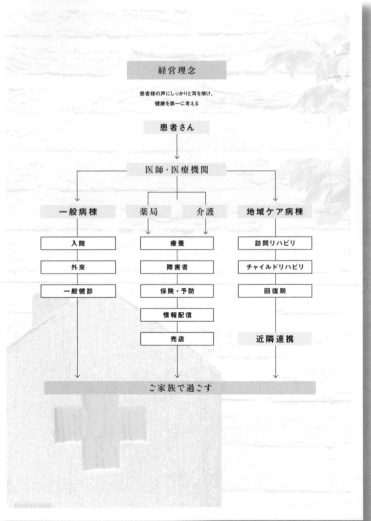

經営理念

患者様の声にしっかりと耳を傾け、
健康を第一に考える

患者さん

医師・医療機関

一般病棟	薬局	介護	地域ケア病棟
入院	療養		訪問リハビリ
外来	障害者		チャイルドリハビリ
一般健診	保険・予防		回復期
	情報配信		
	売店		近隣連携

ご家族で過ごす

這部分差強人意

― 配 色 ―

配色時應避開類似或同色系的顏色，否則難以區別各項資訊。

較清晰的配色模式

- ○ 黑 白
- × 黑 褐
- ○ 綠 黃
- × 紫 藍
- ○ 黑 紅
- × 黑 黃

― 字 型 ―

若不統一律定每種字型代表的意義，恐怕會令觀看者產生誤會。此外，圖形內的文字最好避免使用明朝體。

○ 黑 褐 ×

POINT

沒 有 充 分 考 慮 到
配 色 與 文 字 的 易 讀 性

×

- ・圖表中的黑色文字與靛色文字區別不明顯
- ・黑色文字太多，缺乏明亮感
- ・字型不統一，看起來很雜亂

【 使用的照片 】

只有圖表可能會令人感到難以親近，加上照片能幫助想像！

差異一清二楚的配色

AFTER

繽紛明亮的色塊可以給人親切感。不同設施以不同顏色區分，內容條理分明。

這樣修改更吸睛

一 配 色 一

配色考量到通用設計的原則，並且選擇品牌色連結該設施的形象。

一 字 型 一

文字從黑色更改為深褐色，表現祥和的感覺。

一 對 比 一

搭配使用圓形與長方形，資訊一目瞭然。

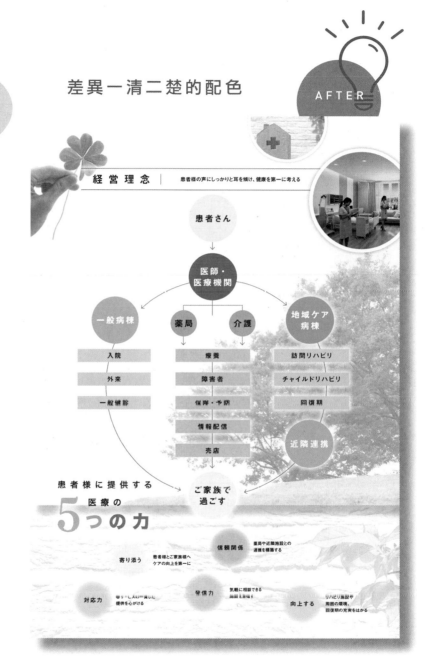

POINT

1. 顧及通用設計的原則

× | 医療機関 | 医療機関 | 医療機関 |
医療機関 | 医療機関 | 医療機関 | → ○ | 医療機関 | 医療機関 | 医療機関 |
医療機関 | 医療機関 | 医療機関 |

文字放在色塊上時要彈性調整顏色，維持清晰度。

2. 利用品牌色來配色

対応力　寄り添う　発信力　信頼関係　向上する

品牌色是象徵一個企業或團體的顏色，用來傳遞經營理念容易使觀看者產生信賴感。

幼稚園招生海報

目的	吸引親子的注意
展示地點	幼稚園前、住宅區

☑ 我想做出充滿親切感，能吸引家長報名的設計
☑ 我想以圖像為主，增加吸引力並讓人留下印象
☑ 兒童用插圖而非照片，避免造成先入為主的想像

BEFORE 字型以明朝體為主的海報

海報中間放了一大張笑容滿面的孩童插畫。光從使用的元素就能清楚看出目標受眾，即使距離較遠也能發揮不錯的吸引力。

はじまります！

WELCOME

2/25（月）開園！園児募集中！
満1歳以上〜5歳就学前のお子さま
受付は10/1（月）から
まずはお気軽にお電話ください！

こんにちは！WAKUWAKU気分になれる保育園！

お問い合わせ・お申し込み受付
☎03-3535-2323 http://midorigaokaa.jp
翠の丘保育園
営業時間 7：30〜18：30 休園日 土曜・日曜・祝日・年末年始

這部分差強人意

— 配色 —

關鍵的招生資訊一點都不顯眼。由於周遭要素太熱鬧，淹沒了重要的資訊。

— 字型 —

明朝體給人的印象比較成熟，以本例主題來說宣傳效果稍嫌不足。

吸睛秘訣

— 對比 —

以插圖為主是為了避免侷限招生對象，不過底下放入真實照片可以製造對比，促進家長想像孩子上幼稚園的情景。

POINT

明朝體風格偏成熟，
不適合這次主題的活潑感

・招生資訊理應是版面上最顯眼的部分
・花點心思找出能吸引家長注意的親切字型與設計
・想要讓資訊顯眼一點，但不想再增加不同的顏色

【 使用的照片 】

字型改用圓滑黑體的海報

口號文字調整過後
比原先的明朝體直書
親切多了

招生的字樣改用圓黑體，還加上陰影與中空特效，確保足夠的可辨性與醒目度。

這樣修改更吸睛

― 配色 ―

延續主要的粉紅色系配色，不再增加其他顏色，而是從字型下手調整。

― 字型 ―

圓滑的黑體字經常用於受眾為兒童和年輕族群的媒體。

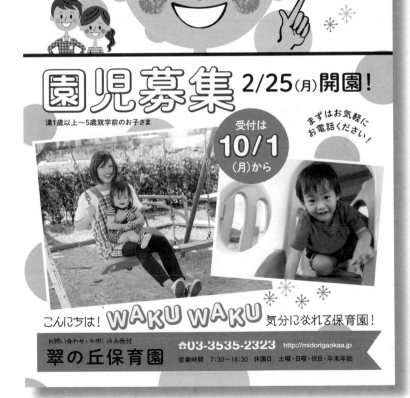

POINT

→

圓黑體也可以經由不同加工
呈現千變萬化的樣貌
重點是根據欲強調的重點調整加工的部份。
若受眾明確，加工的方向也會更具體。

商家宣傳開幕資訊的傳單

目的	開幕前先打響知名度
展示地點	車站前、大眾運輸工具

- ☑ 我想營造能深得主婦與年長者信賴的印象
- ☑ 我希望開幕當天就有人來看診
- ☑ 比起海報,我更想用傳單宣傳本院特色

BEFORE 休閒服裝牛頭不對馬嘴

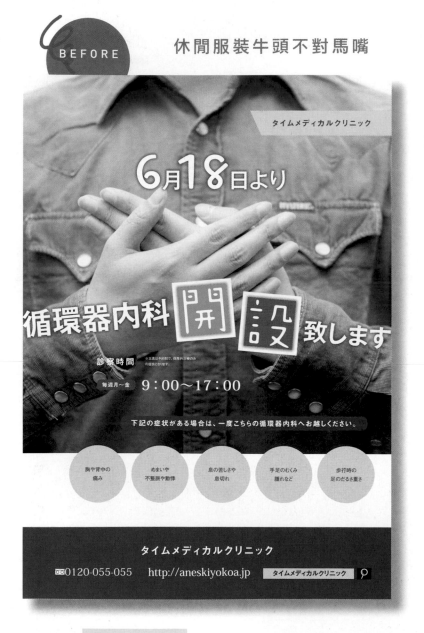

背景用滿版相片,且希望避免給人古板的印象,所以將開幕日期放大擺在最顯眼的中央。

這部分差強人意

─ 配色 ─
雖然想利用藍色系配色來營造信賴、安心感,但牛仔襯衫的風格太休閒,並不符合設計目的。

─ 字型 ─
黑體風格太休閒、輕鬆,背景照片換成白袍時必須考慮換個字型。

吸睛秘訣

─ 對比 ─
將文字資訊集中放在大張示意照底下,看起來會比較有說服力。

POINT

模特兒的服裝
也是設計的一環

- ・像診所這種要求傳遞正確資訊的行業,背景最好乾淨一點,觀看者較能關注資訊
- ・由於背景為藍色的牛仔布料,限制了文字只有白色能選
- ・希望診療項目的文字再醒目一點

【 使用的照片 】

具有衛生、純淨印象的白袍

AFTER

衣服的顏色也會影響設計的印象，所以模特兒換上白袍重新拍一張照片。運用白色本身給人的觀感可以增加設計的信用度，且不讓人物露臉，以免觀看者產生先入為主的想法。

這樣修改更吸睛

— 配色 —

白色背景讓文字顏色可以有更多選擇。藍色系能營造踏實、可靠、實際的印象。

— 字型 —

開幕日期和標題改用明朝體，形塑出更加柔和的印象。

POINT

● 醫療、醫院
● 藥廠
● 化學工廠
● 徵才廣告
　（護理師、藥師、
　營養師、
　行政人員等）
● 講座
● 後援會

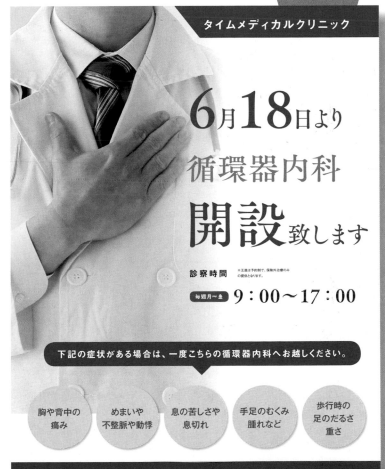

タイムメディカルクリニック

6月18日より
循環器内科
開設致します

診察時間　※主道は予約制で、保険外治療のみの提供となります。

毎週月〜金　9：00〜17：00

下記の症状がある場合は、一度こちらの循環器内科へお越しください。

| 胸や背中の痛み | めまいや不整脈や動悸 | 息の苦しさや息切れ | 手足のむくみ腫れなど | 歩行時の足のだるさ重さ |

タイムメディカルクリニック
☎0120-055-055

http://aneskiyokoa.jp
タイムメディカルクリニック 🔍

常用白襯衫照片的廣告一覽表

醫藥相關行業與講座、後援會之類需刊載資訊較多的設計品，善用白襯衫可以將所有資訊整理得清楚明瞭。

將洽詢管道整理在下方，維持版面整潔

財稅資訊主題的傳單

目的	宣傳免費稅務問題諮詢服務
展示地點	住宅區、商業區

☑ 強調複雜的財稅問題也能免費諮詢的服務
☑ 我想表現隨時歡迎民眾來諮詢的態度
☑ 一般人對於繼承問題了解有限，所以最好避開太深的內容

BEFORE　　示意照的感覺太真實

未經加工的照片感覺太寫實，會帶給觀看者多餘的資訊。

相続税の申告・相談はお任せください

相続税
でお悩みの方へ

相続税の対策は、早期の準備が効果的です。一定額以上の財産を所有している
人が亡くなった場合、相続人となる遺族は財産を相続した割合に応じて
相続税を負担しなくはなりません。

駅から近くて便利！
埼玉高速鉄道
新井宿駅
徒歩1分

このようなお悩みありませんか？

無料相談
開催中！

・相続が発生したらどれくらい税金がかかるの？
・身内で揉めないように生前に相続対策をしたい
・今ある不動産を売却したいけど、税金がいくら？
・相続税の納税資金はどうすればいいのだろう？

少しでも不安がありましたら、お気軽にお問い合わせください

新井宿駅前会計事務所
☎**0120-012-321**
http://araijyukuekima.jp
新井宿駅前会計事務所 🔍

這部分差強人意

— 配色 —

藍色使人感覺沉悶、冰冷。

— 字型 —

明明想強調免費諮詢的部分，「徒步1分鐘」的資訊反而更顯眼，導致焦點被轉移。

吸睛秘訣

— 對比 —

標題文字使用可辨性高的粗黑體，能更清楚傳遞資訊。

POINT

務實過頭反而顯得冷淡
適度表現親切感也很重要

・無形商品配合插圖通常都不會出問題，
　而且不同的用法也能造就明顯不同的效果
・給人踏實印象的藍色在此例中反而變得冷冰冰的

用標題文字強調請來專業的律師與記帳士供民眾「免費諮詢」，並塞入較多資訊，給人可靠的印象。

用插圖表現整體概念

AFTER

這樣修改更吸睛

― 配色 ―

插圖搭配綠色系配色，在務實與親切之間取得絕佳平衡。

― 對比 ―

底部的諮詢管道資訊欄放上律師和記帳士的照片。有真人照片也能增加可信度。

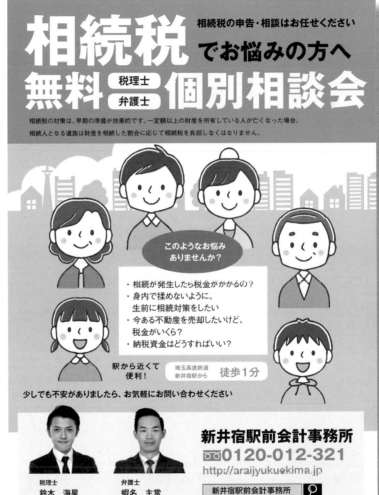

POINT

- 健身房
- 瑜珈塾之類
 用法陌生的商品
- 學習機構招生
 （英語會話教室、
 補習班招生、
 健身房招募會員等）
- 需要專業執照的
 行業

放上人物照片更能
增加信賴感的廣告一覽表

任何面對人的職業，廣告放上真人照片都能增加客人的安心感。又比方說瑜珈塾這種一般人不熟悉用法的商品，也適合用真人照片確實說明使用方式。

了解照片與插圖
各自目的效果後
就能運用自如

化妝品介紹頁面

目的	介紹化妝品
展示地點	美妝、時尚雜誌

- ☑ 希望商品照片再豐富也能維持版面整潔
- ☑ 我想將商品編排得既亮眼又時尚
- ☑ 我想清楚傳達化妝品的資訊

BEFORE

設計和文字編排毫無秩序

おしゃれな人が狙うべき
気分を上げる"最新コスメ"コレクション

心地よい保湿を叶える

自然に馴染む深みのある
チークづくりに ＜シャイ
ニーリップ＞ 1,800円＋税

とろみのある質感と
美しい発色。

すっとなじんで、美しい
発色。 ＜リップグロス＞
1,500円＋税

まぶたの立体感を強

唇にフィットし、うるお
いと美しい発色が持続。
＜リップ ス ティック＞
1,500円＋税

女っぽ極ツヤリップ
うるおい密着。

自然に馴染む深みのある
唇づくりに ＜リップ＞
1,800円＋税

DUO LIPSTICK OR262

「明るい発色と輝きを
ワンストロークで」

心地よい保湿を叶えるオイ
ル リップ スティック ＜口
紅・リップ ラ イ ナー
＞1,500円＋税

MATTE LIP COLOR

透け感のない極上な濃密
カラー！

（マットリップカラー700
／¥2,800）

きわ部分はつけおしゃれ感も流行り感も！
心地よい保湿を叶える
オイル リップ スティック

Lip Glow Balm

「ブラッシュでつけたような
仕上がりに」

↑トリートメント効果で、
ふっくらうるおうリッチな
唇に リップグロウバーム
／1500円 全8色 / 1.5g

LIQUID LIPCOLOUR

唇にフィットし、うるおい
と美しい発色

ナチュラルで洗練された仕
上がりの
ナチュラルブラウン。

●リキッドリップカラー／
1600円

LIPSTICK

心地よい清涼感とうるおい

チーク、ベース、アイ
カラー と してマルチに
使 える スティック
リップカラー ／¥1800

MATTE LIQUID LIPCOLOUR

赤みニュアンスで色
っぽ感を

血色感にこだわりぬいた質
感。美リップに仕上がるリ
ップカラー
●マット リップ カラー／
2000円

商品放在白色背景上看似井然秩序，但其實文字和圖形亂無章法，時尚感不足。

這部分差強人意

─ 配色 ─

唇蜜的造型明明相同，卻因為繽紛的配色和活潑的圖形而顯得紛亂。

─ 字型 ─

介紹每款唇膏的文字量不同，而且完全靠感覺配置，沒有規律。

─ 對比 ─

一張商品照配一組文字的形式，讓版面看起來很鬆散。

POINT

多 張 商 品 獨 照 擺 在 一 起
卻 因 留 白 參 差 不 齊 而 突 兀

- 文字量不同導致出現怪異的留白
- 去背的照片看起來很俗氣
- 左右兩頁的設計調性沒有統一

【 使用的照片 】

對稱構圖
安定感UP

運用對稱構圖平均分配要素

AFTER

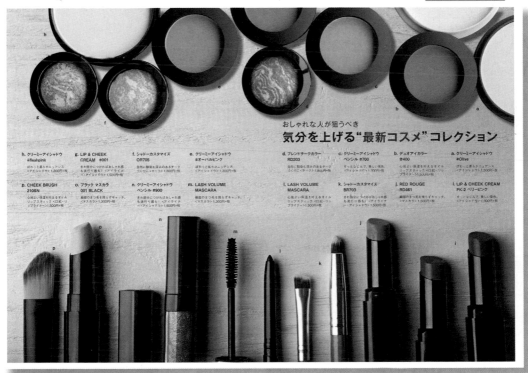

おしゃれな人が狙うべき
気分を上げる"最新コスメ"コレクション

這樣修改更吸睛

— 配 色 —

照片背景更換成色塊，文字則統一使用黑色簡潔處理。

— 字 型 —

選擇不容易融入背景的黑體，提高易讀性。

— 對 比 —

照片和文字分屬不同群組，版面看起來整齊多了。

商品部份改用一張對稱構圖的群體照，文字則平均分配在版面兩邊，看起來有整體感多了。

POINT

記 起 來 不 吃 虧 的 超 好 用 對 稱 構 圖

對稱構圖即是版面從中間劃分成上下或左右兩半，且兩邊模樣相等的構圖。這種構圖在視覺上相當平衡，安定感十足。

放上女性模特兒照片的化妝品廣告

目的	化妝品廣告
展示地點	美妝、時尚雜誌

- ☑ 我想放上模特兒的照片加深產品印象
- ☑ 因為是廣告，所以希望資訊量愈少愈好
- ☑ 我想做成女性會喜歡的設計

BEFORE　　　亮眼的鮮明桃紅色設計

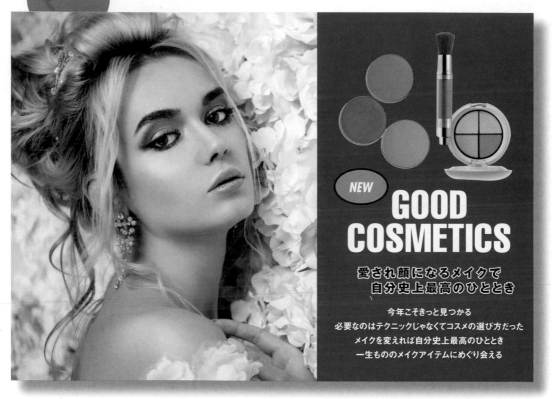

這部分差強人意

— 配 色 —

亮麗的桃紅色雖然可以強調主張，但這裡可以考慮設計得再溫柔一些。

— 字 型 —

原本的印象已經十分俐落，再搭配扁長的文字又更犀利了。

— 對 比 —

化妝品和模特兒之間的界線太分明，斷開了兩個區塊之間的關聯。

主打女性的媒體，最常使用的顏色就是鮮豔的桃紅色。使用大面積的桃紅色塊，能進一步加強女性意識。

POINT

這些粉紅色給人什麼感覺？

華麗	可愛	稚嫩	安寧	美豔

女人味／愛情／幸福／溫柔／春天／櫻花／桃子等

【 使用的照片 】

緩和了
模特兒的
壓迫感

凸顯女性優雅與柔情的設計

AFTER

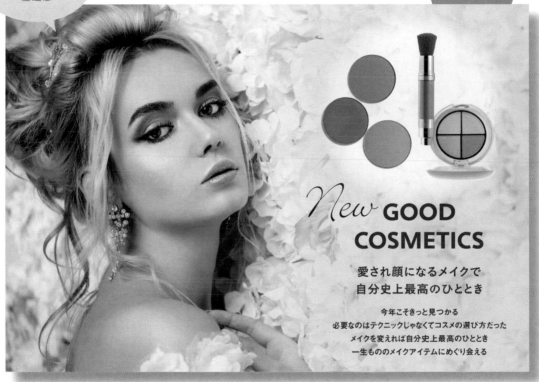

這樣修改更吸睛

改用粉彩色調的半透明色塊，維護照片本身的質感。商品外圍的一圈白色漸層也呈現出柔美的感覺。

── 配 色 ──

淡粉紅色塊與咖啡色文字共築溫柔的印象。

── 字 型 ──

「New」的文字改用優雅的手寫體增添一點變化。

── 對 比 ──

照片與背景色和諧相容，商品與模特兒的區塊自然連成一片。

POINT

漸層能創造什麼效果？

模糊照片邊界（柔邊）可以減緩對比，帶來有深度、療癒的視覺效果。

食材、食品廣告

| 目的 | 店面海報、POP廣告 |
| 展示地點 | 鎖定年輕族群的雜誌和網站 |

- ☑ 我想盡量多用一點照片
- ☑ 我想避免要素塞太滿導致畫面雜亂
- ☑ 我想要創造足夠的視覺震撼

多張照片拼成一張照片的感覺

体 に 良 い フ レ ッ シ ュ ジ ュ ー ス

Fresh
Colors!

ライフ・イズ・カラフル

| 洋梨 | アサイ | キウイ | クレンベリー | マスカット | ラズベリー | トゥーンベリー |

這部分差強人意

― 配 色 ―

照片的色彩相當鮮豔，相較之下純白的背景就顯得有些無趣、冷清。

― 字 型 ―

雖然標語和LOGO之間有明顯差異，且標語部分重視易讀性，卻也有點無聊。

― 對 比 ―

宛如連拍照的感覺很有張力，但也使得版面重心過於聚焦中央。

多張去背照片無縫拼接，看起來就會像一張完整的照片，這麼做也讓照片得以放得更大。

POINT

如 何 裁 切 照 片
並 漂 亮 拼 接

矩形照片是我們最常使用的照片形式。左圖是將兩張矩形照片拼成一張照片的感覺。

【 使用的照片 】

照片剪裁方式
變化多端
充滿活潑感

照片背景填滿顏色可以營造整體感

AFTER

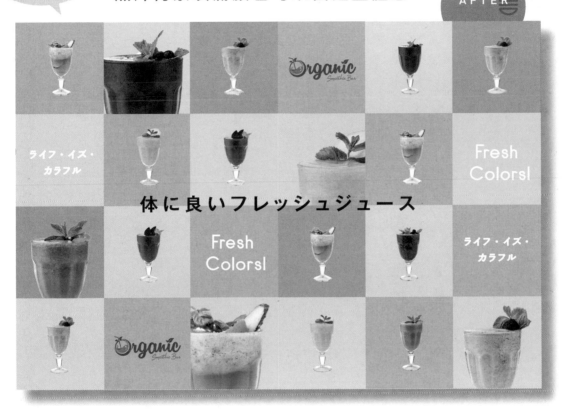

這樣修改更吸睛

不需仰賴過多文字說明，光透過視覺印象就能接收到豐富的資訊。多元的照片剪裁方式也讓版面多了點淘氣感。

— 配色 —

彩色的棋盤格成為版面的特徵，在不破壞照片氛圍的前提下整合了版面。

POINT

— 字型 —

文字分散在各個正方形色塊之中，形成活潑親切的感覺。

— 對比 —

靈活運用縮放尺寸不同的照片，版面也有趣了起來。

如何將多張照片編排成好看的正方形版面

若要編排多張印象類似的照片，例如菜色豐富的料理照片，可以採用剪貼方式集合成一個群組，看起來就會很美觀。這時必要的文字資訊集中在版面中央也有不錯的傳達效果。

適合做成冷色系設計的食品廣告

| 目的 | 夏季甜點、宣傳減肥效果 |
| 展示地點 | 鎖定年輕族群的雜誌和網站 |

- ☑ 照片本身不太亮眼，我想再加工一下
- ☑ 我希望大家一看就知道是在賣夏季甜點
- ☑ 我也希望能傳達減肥效果的資訊

BEFORE 　暖色系的夏季甜點設計

FROZEN
YOGURT
COOL
SUMMER

**23種類の
フレーバが
楽しめる**

フローズンヨーグルトは
無脂肪＆ローカロリーなので、
カロリーを気にする方にオススメ

這部分差強人意

― 配色 ―

夏天的主題適合冷色系配色，不過版面上
卻看不到冷色。

― 字型 ―

可辨性較高的黑體反而有點壓過照片的存
在感。

― 對比 ―

為了補充照片的不足而放大英文字，結果
破壞了版面平衡。

照片看起來少了點什麼，所以用暖色
系的配色帶出親切感。

POINT

什麼樣的食物還是
比較適合暖色系配色？

- 火鍋等冬天吃的溫暖美食
- 年節禮品、年菜等有季節感的食物
- 有溫暖身體效果的食物
- 想要強調健康的印象時

【 使用的照片 】

油漆刷筆觸的圖形很有記憶點！

冷色系的夏季甜點設計

AFTER

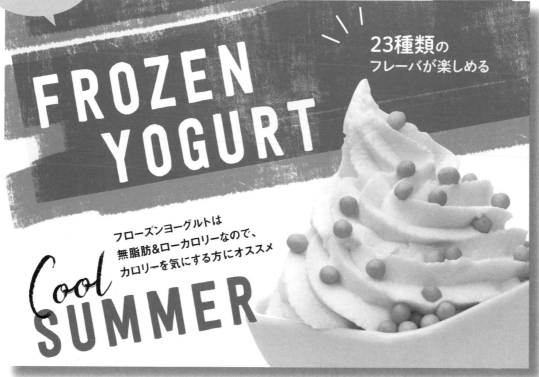

這樣修改更吸睛

一 配色 一

大膽交錯堆疊的藍色色塊，解決了原本背景冷清的問題。

一 字型 一

英文字改用較時髦且突出的字型。

一 對比 一

照片和文字的稍微旋轉傾斜，增加輕鬆的感覺，改善枯燥的印象。

使用能表現清涼感，又有抑制食慾效果的冷色系設計。

POINT

有沒有其他促使觀看者期待減肥效果的方法？

採用界線分明的對比手法，結合問句形式的標語和冷色系配色，也能達到類似的效果。

活動LOGO

目的	宣傳活動資訊發布的網站
展示地點	購物中心、生活雜貨店

☑ 我想表現出與其他市集的差異
☑ 我想靠視覺表現市集的性質
☑ 照片看起來稍嫌茫然，想加點熱鬧的圖案

BEFORE　　只有照片與文字的網頁

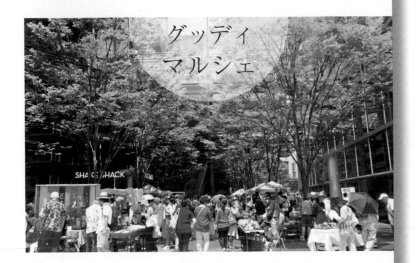

EVENT　NEWS　ABOUT　INTERVIEW　REPORT

只有照片和文字，難以理解活動的內容，也感覺不出哪裡有趣。

這部分差強人意

— 配色 —

照片之外只有白底黑字，看不出這個市集的特色是什麼。

— 字型 —

只有明朝體文字，使得整體調性平靜，但感覺需要再加工一下提高易讀性。

— 對比 —

首頁的照片夠大，清晰度沒有問題，只不過看不出市集的具體內容。

日 本 最 大 級 規 模 ！

都市型マルシェが誕生

日本最大規模のマルシェがこのたびオープンします。
野菜や加工品を扱っている日本全国の農家さんと触れ合いながら、購入できます。
心と体にやさしい製法がモットーのこだわり農家さんが伝授する
カフェ型「食べごろ食育プロジェクト」が近日スタート予定。
また近ごろ注目を浴びている農業スタイルが体験できる
「学び場特別出荷」を設置。農家だけの特権が味わえます。

POINT

市 集 名 稱 融 入 照 片
變 得 毫 不 起 眼

• 很難從照片上看出該活動是市集，
　換成其他活動內容似乎也說得通
• 不要再增加文字，應盡量直觀一點
• 照片可以加點裝飾，增加活潑度和親切感

【使用的照片＆插圖】

照片＋插圖
帶出更多趣味
和親切感

結合活動LOGO

AFTER

加上插圖後看起來活潑親切了
不少。市集名稱加上與內容有
關的裝飾，形成了吸睛的
LOGO。

這樣修改更吸睛

— 配色 —

很多攤位賣蔬菜和蔬菜加
工品，所以版面以綠色為
主調加強自然的印象。

— 字型 —

依照內容性質分別使用明
朝體和黑體。

— 對比 —

減少底下介紹文章的文字
量並水平置中，呈現較輕
鬆的感覺。

EVENT NEWS ABOUT INTERVIEW REPORT

グッディ
マルシェ

日本最大級規模！

都市型マルシェが誕生

日本最大規模のマルシェがこのたびオープンします。

野菜や加工品を扱っている日本全国の農家さんと触れ合いながら、購入できます。

心と体にやさしい製法がモットーのこだわり農家さんが伝授する

カフェ型「食べごろ食育プロジェクト」が近日スタート予定。

また近ごろ注目を浴びている農業スタイルが体験できる

「学び場特別出荷」を設置。農家だけの特権が味わえます。

POINT

置中

日本最大級規模！

都市型マルシェが
近日オープン

靠左對齊

日本最大級規模！

都市型マルシェが
近日オープン

文字置中或靠左對齊
會造成什麼不一樣的效果？

置中看起來比較放鬆，靠左對齊則比較緊湊。此外，文章
內容置中是注重版面整體視覺的作法，至於靠左對齊則適
合凸顯具體活動資訊。兩種方法可視情況分別運用。

ARRANGE

1

換一個比較特別的外框

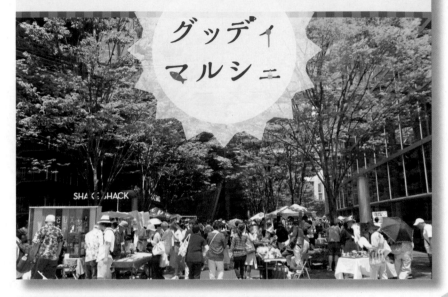

用特殊造型外框圍住標題，展現市場活力，加強歡樂的印象。

使用大大的
太陽插圖

ARRANGE

2

運用對話框補充資訊

用對話框
補充資訊
可營造熱鬧感

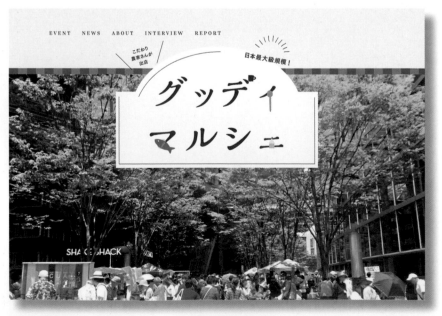

LOGO周邊加上對話框補充資訊，可以更有效傳遞內容。

ARRANGE 3

從原本的LOGO 衍生出其他變化

目前的LOGO是文字結合插圖，表現市集販賣的蔬菜與加工食品。不過也可以試著將插圖從LOGO文字上拿開並編排成相框，表現市集內容的多樣性。

POINT

只想用一個版面解決時的基本配置方法

如果只打算用到一個面板，可以將象徵內容的圖像或照片放在上方，具體說明文字放在下方。這種安排能令觀看者產生信賴與安心感。

數字可以提高吸睛效果

【基本ロゴ】

文字＆插圖合而為一

グッディ
マルシェ

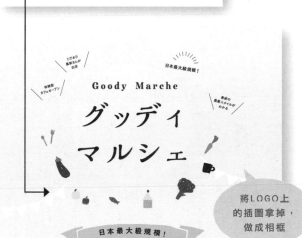

こだわり農家さんが出店

日本最大級規模！

体験型カフェオープン

最新の農業スタイルがわかる

Goody Marche
グッディ
マルシェ

將LOGO上的插圖拿掉，做成相框

日本最大級規模！

都市型マルシェが誕生

日本最大規模のマルシェがこのたびオープンします。
野菜や加工品を扱っている日本全国の農家さんと触れ合いながら、購入できます。
心と体にやさしい製法がモットーのこだわり農家さんが伝授する
カフェ型「食べごろ食育プロジェクト」が近日スタート予定。
また近ごろ注目を浴びている農業スタイルが体験できる。

2021.5.6 sat
食育マルシェ公園農園広場前

登録店舗数
500店舗突破！

グッディ
マルシェ

SPRING FAIR

Goody Marche

日本最大級規模！

都市型マルシェが誕生

日本最大規模のマルシェがこのたびオープンします。
野菜や加工品を扱っている日本全国の農家さんと触れ合いながら、購入できます。
心と体にやさしい製法がモットーのこだわり農家さんが伝授する
カフェ型「食べごろ食育プロジェクト」が近日スタート予定。
また近ごろ注目を浴びている農業スタイルが体験できる。

2021.5.6 sat
食育マルシェ公園農園広場前

ARRANGE 4

標語加上一些 簡明的數字

加上「500個攤位」這項具體的數字更引人注目，還可以再用緞帶和其他裝飾圍住LOGO增加親和力。以本例來說，版面上的要素集中一些比較容易讓人產生信任感，增加別人拿起來看的機率。

宣傳祭典的傳單

目的	公告祭典資訊
展示地點	地方公佈欄、公共設施

☑ 我希望設計不要破壞照片的氛圍
☑ 我想強調舉辦日期但不要太突兀
☑ 我希望版面上最搶眼的是櫻花

BEFORE

照片與色塊界線分明

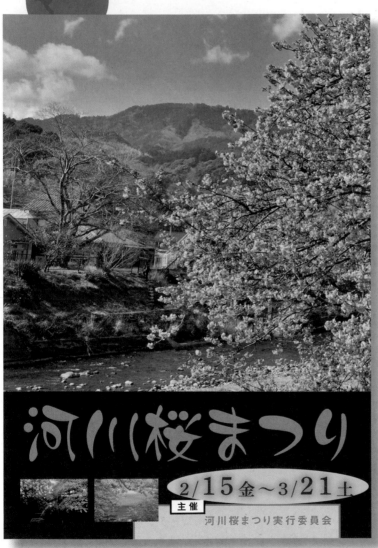

雖然試圖強調標題文字，同時避免破壞示意照的氛圍，但也很難抉擇到底哪一邊比較優先。

這部分差強人意

— 配色 —

基於凸顯櫻花的想法，底下的資訊欄選用不重複的顏色，結果卻適得其反。活動日期的紅字也有點太搶眼。

— 字型 —

為表現活動將至的期待感而選擇特殊造型文字，但這樣反而會縮限吸引到的客群。

— 對比 —

照片和色塊之間的界線太分明，畫面不只沒有整體感，甚至處處都不對勁。

POINT

必須先梳理資訊
決定要強調的部分

· 重新整理標題、櫻花照片、活動日期的優先順序
· 設法沿著自然閱讀方向引導視線
· 改善底下資訊欄色彩太暗的印象

【使用的照片】

用顏色漸層創造柔美的印象

AFTER

捨棄用不同顏色生硬劃分版面的做法，改用漸層色塊柔化色塊與照片的界線。同時也引導觀看者視線自然移向櫻花。

這樣修改更吸睛

— 配色 —

底下資訊欄的色塊改用粉紅色，呼應櫻花的顏色。

— 字型 —

選擇容易閱讀的標準明朝體，避免只吸引部分族群前來參加活動。

— 對比 —

配合照片的色調安排漸層色塊，串聯版面上的所有要素，櫻花也自然而然成為目光焦點。

河川桜まつり
2/15金～3/21土
主催 河川桜まつり実行委員会

POINT

→ 向右

向上↑

如何運用色彩漸層引導視線？

人會下意識從深色部分看向淺色部分，所以很多設計都會運用色彩漸層引導視線，比方說將商品配置在淺色端。

不要增加
多餘色彩
才能確保
整體感

求職者名片交換網站

目的　大學生求職活動

展示地點　企業博覽會、求職與轉職網站

☑ 我不想過於聚焦特定人物
☑ 我想營造出大家願意輕鬆註冊的氣氛
☑ 我想將操作介面設計得簡單一些

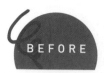

BEFORE　　　冷冷清清的白底網頁

オンラインでの名刺交換サービス

就活の時に説明会に参加はするものの、名前まで覚えてもらうことは難しいですね。選考の場で有利になるような、顔を売る道具として利用できる名刺、少しでも就活を有利に進めるためにオンラインでの名刺交換ができるサービスです。これからの新しいビジネスを見つけましょう。

外国語学部
岸本舞香
Maika Kishimoto
アジア向けの事業で活躍したいと考えています。
中国語を勉強中！

名刺交換しませんか？

Yes!　>

WELCOME

這部分差強人意

— 配色 —

版面上只放了必要資訊，留下充足的空間，以至於在白色背景下顯得冷清。

— 字型 —

註冊按鍵上方的中空黑體字幾乎要融入白色背景，完全看不清楚。

— 對比 —

由於服務內容的說明文篇幅稍長，又放在較顯眼的位置，因此給人一種古板的印象。

為避免觀看者產生對特定人物的想像，使用了插圖而非照片。而且插圖也是學生族群偏好的簡單風格。

POINT

插畫風格知多少？

拿手機的女性

動畫風　　二頭身　　平塗　　雜誌感　　隨性風

稚氣　←——————————→　成熟、獨特

【 使用的插圖 】

以中性的黃色作為主色調

以中性色呈現明亮的畫面

 AFTER

これからの
新しいビジネス
見つかる！

名刺交換しませんか？

外国語学部
岸本舞香
Maika Kishimoto
アジア向けの事業で活躍したいと考えています。
中国語を勉強中！

Yes!　＞

WELCOME

背景填滿顏色，畫面看起來更醒目。如果使用品牌色，未來也更容易加深使用者對網站的印象。

這樣修改更吸睛

— 配 色 —

主色調選擇不容易聯結特定性別的黃色，營造出明亮的氛圍。

— 字 型 —

文字色改成白色，避免與背景糊在一起。黑框中空文字則維持原本字形，自然躍升為版面上最顯眼的部分。

— 對 比 —

白色與黃色形成鮮明對比，有集中版面要素的效果。

POINT

以 黃 色 作 為 強 調 色

黃色即使不作主色，搭配其他顏色也能發揮不錯的效果。尤其適合穿插在冷暖色之間，扮演強調色的角色。

企業官方網站

目的	宣傳運動用品經銷商

展示地點	運動用品廠商的網站設計

☑ 我想做出能表現運動感的設計
☑ 我想展現活力、挑戰精神
☑ 只用對方提供的照片完成設計

BEFORE　運動用品經銷商的官方網站

EVENT　NEWS　ABOUT　INTERVIEW　REPORT

いまこそ再び原点へ。
そうだ、未来へ駆け抜けよう。

最新の革命スポーツウェアで私たちの挑戦がはじまる！

やりたいことがきっと見つかる、そんなきっかけになりたい

ACTIVE SPORTS
WEAR SUMMER

ACTIVE SPORTS WEAR SUMMER　ACTIVE SPORTS

這部分差強人意

─ 配 色 ─

配合照片選擇藍色作為主要配色，結果使得版面
印象過於靜態。

─ 字 型 ─

雖然用黑體呈現活潑的感覺，可惜編排太整齊，
缺少動作感。

─ 對 比 ─

文字和照片分別集中在版面左右兩側，兩者之間
沒有交會，看起來有些冷漠。

客戶提供一張活力十足的運動員照片，但版面看
起來卻沒什麼魄力。雖然照片的背景和主題無
關，但是去掉之後又讓人物變得更不起眼。

POINT

很 多 時 候 我 們 只 能 使 用
對 方 提 供 的 現 成 照 片 來 設 計

· 對方提供的照片會大大影響成品的效果
· 白色背景令版面缺乏活力
· 可以自行準備一些圖庫的照片，向客戶提案

【 使用的照片 】

利用有遠近感的圖形，
加強暗示
運動員的挑戰精神

斜向配置可以創造版面的動作感

AFTER

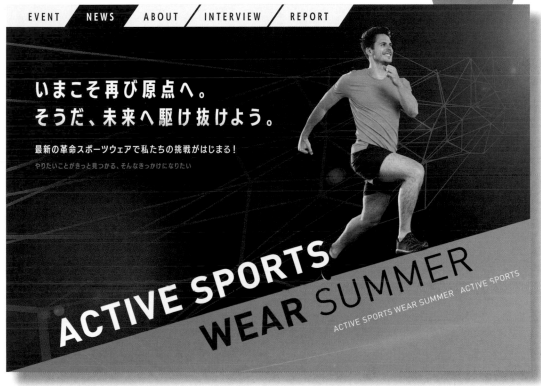

人物和文字採相同角度斜向配置，可以營造出整體感並與產生衝擊力。

這樣修改更吸睛

— 配色 —

黑色背景有集中版面元素的視覺效果，而且也很帥氣。

— 字型 —

文字打斜且上下行錯開，呈現運動的活力。

— 對比 —

文字與照片稍微重疊，取得版面整體的良好平衡。

POINT

圖庫資源一覽表

- Shutterstock
- PIXTA
- Amana Images
- 寫真AC
- Adobe Stock
- iStockphoto

每個圖庫都有自己的特色，可以多註冊幾個圖庫，以便配合設計元素和用途下載適合的資源。

※以上資訊請以實際情況為準

大學簡介手冊

目的　展示校園魅力，增加新生數

展示地點　發給學生與家長的小冊子

☑ 我想展現學生平常的生活模樣
☑ 我想用在校生的照片增加真實感
☑ 我想做成家長也會覺得親切的版面

BEFORE　只有矩形照片的版面

按月份介紹學校活動，並放上真實的在校生照片，讓尚未入學的學生一窺大學生活的模樣。

EVENT CALENDAR
年間行事

4月
APRIL

学習のバランスをとり文武両道を実践する!
本校はこれからの大学教育・研究に対応できる学力だけでなく、屋外での活動の中で友達との仲間意識、協調性なども身につくカリキュラムで活動。

5月
MAY

海外での活動も積極的に行う。語学力を高める!
昨年はシンガポールに夏休みを利用し、語学留学を行いました。現地の家族宅に宿泊し、その国の言葉だけでなく料理やカルチャーにふれ多くを学びました。

6月
JUNE

高い志を持たせ、確実な学力をつける
幅広い教科・科目を学ぶ国立大学入試型の教科課程を編成しています。4年間で身につけた学力を元に全員が受験し進路指導を行います。

這部分差強人意

― 配色 ―

以活潑且中性的橘色作為強調色，可惜白色背景印象太強烈，版面看起來還是空蕩蕩的。

― 字型 ―

雖然採取中規中矩的路線，避免使用太有特色的字型，但反而變得過度簡潔，索然無味。

― 對比 ―

編排相當整齊且沒有顯著的強弱對比，所以看起來有點枯燥，也不知道重點在哪裡。

POINT

配色難度低的橘色
會給人哪些感覺？

・善於社交、活潑
・提高合作精神、團體意識
・不分男女、中性、平易近人

【 使用的照片 】

增加去背人物照片

介紹校內設施的指南上出現在
校生的照片，讓人感到安心。

這樣修改更吸睛

— 配色 —

增加橘色的面積可以提高
歡樂感，增進團體意識。

— 字型 —

去背的學生照片加上手繪
風對話框，增添了歡樂
感。不過也得考量到家長
能否接受，因此要拿捏好
活潑的程度。

— 對比 —

英文字可以增加娛樂感，
且以數字作為引導視線的
重點。

POINT

顏色的面積
會改變印象

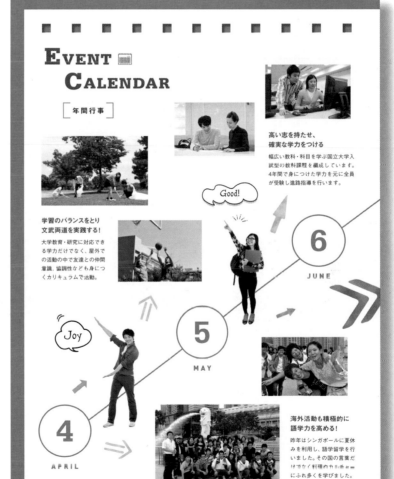

AFTER

底色　　　主色　　　強調色
　　　　　　　　　　（重點色）

【底色】
版面上面積最大的基礎顏色，通常是背景色。
【主色】
版面上擔任主角的顏色。
【強調色（重點色）】
佔據面積雖小，但最顯眼的明亮色彩。

增加橘色的面積
可以大幅提升親切感！

顏色太少反而不好理解的設計範例

| 目的 | 家政課講義、醫院供餐指南 |

☑ 我想做成適合上課用的圖表

| 展示地點 | 教育機構、醫療院所或長照中心 |

☑ 我想做成圖表以便指導院內員工
☑ 我想發給患者做基本衛教

單純的配色

文字量多的時候，太刻意縮減顏色反而有可能造成閱讀困難。連結顏色與內容也是一種為觀看者著想的貼心做法。

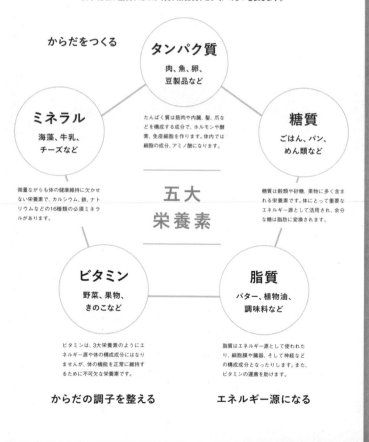

五大栄養素と食品ガイド

五大栄養素とは、食品に含まれている栄養素のことをいい、炭水化物、脂質、たんぱく質、無機質、ビタミンの5つを表します。

からだをつくる

タンパク質
肉、魚、卵、豆製品など

たんぱく質は筋肉や内臓、髪、爪などを構成する成分で、ホルモンや酵素、免疫細胞を作ります。体内では細胞の成分、アミノ酸になります。

ミネラル
海藻、牛乳、チーズなど

微量ながらも体の健康維持に欠かせない栄養素で、カルシウム、鉄、ナトリウムなどの16種類の必須ミネラルがあります。

糖質
ごはん、パン、めん類など

糖質は穀類や砂糖、果物に多く含まれる栄養素です。体にとって重要なエネルギー源として活用され、余分な糖は脂肪に変換されます。

五大
栄養素

ビタミン
野菜、果物、きのこなど

ビタミンは、3大栄養素のようにエネルギー源や体の構成成分にはなりませんが、体の機能を正常に維持するために不可欠な栄養素です。

脂質
バター、植物油、調味料など

脂質はエネルギー源として使われたり、細胞膜や臓器、そして神経などの構成成分となったりします。また、ビタミンの運搬を助けます。

からだの調子を整える　　エネルギー源になる

這部分差強人意

— 配色 —
只有一種主色，難以區分5個項目之間的差別。

— 字型 —
字型選用黑體。但看起來太單調，導致難以閱讀。

— 對比 —
雖然還想再補充說明何謂三大營養素，但由於版面項目太多，一時之間不知道該怎麼插入才好。

POINT

顏色太少反而
不好理解的設計一覽表

● 分類比較的架構
● 是非題形式的測驗表單
● 手機門號方案一覽表

【 使用的插圖 】

配色與內容有所連結

AFTER

使用圖示和插畫增加熱鬧度，並分別對應不同的強調色，版面資訊看起來會更有條理。有時候一味刪減色彩也不見得有幫助。

這樣修改*更吸睛*

— 配 色 —

加了插圖，5個項目之間更容易用顏色區別。

— 字 型 —

不必全靠文字說明，加上圖示看起來更淺顯易懂。

POINT

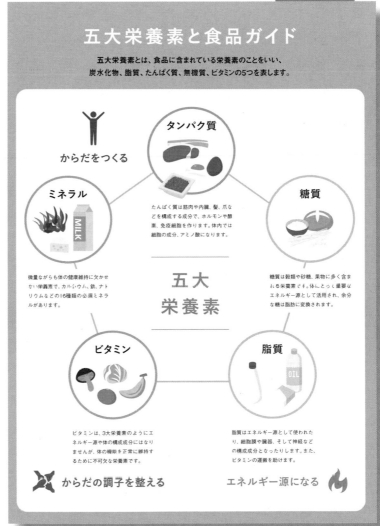

想要補充說明三大營養素時，什麼顏色看起來比較清晰？

可以用較鮮艷的粉紅色框起三大營養素（例圖右側）。須注意的是用色的明亮度，某些情況下顏色太淡也不會有效果。

圖示比文字容易理解得多

無形商品的設計　天然資源、能源

| 目的 | 呼籲民眾珍惜資源、節約用電 |
| 展示地點 | 辦公室內、公共設施 |

- ☑ 我想只用文字和插圖設計，因為也沒有照片
- ☑ 我想減少文字量，營造活潑感
- ☑ 我希望版面對比鮮明，年長者也看得清楚

BEFORE 圖文重疊部分太多，資訊看不清楚

節電こまめに**OFF**にしよう

暮らしに合わせて電気を選ぶ自分らしいエコスタイルを実現！

快適な料金コースをわかりやすく解説。お得なプランをリーズナブルに提供。あなたに合ったプランをチャート式で解説するからもう迷わない

様々なサービスや料金プランを提供

お得なサービス 1　日中と夜間で料金が変更できる
電気代は日中と夜間で電気代が異なり、そういったサービスに切り替えることで電気代が今より安くなるかもしれません。別途申請が必要になる場合があるので、知らないままだと損をしている可能性も。自分に合ったサービスを選びましょう。

お得なサービス 2　省エネ化されたサービスで安心
電力自由化で多くの企業が様々なサービスを展開しています。どの企業のどんなサービスを選べばいいのか分からず悩んでいる人も少なくありません。省エネ化に取り組む信頼できるサービスを見極める必要があるでしょう。

お得なサービス 3　ポイントが貯まり、提携店との併用可能
電気代を払うことでポイントが貯まるケースも。貯まったポイントを日用品の購入や各種Webサイトで使う人も少なくありません。連携店はサービスによって異なるので、まずは自分が普段よく使うチェーンやECサイトを把握しましょう。

お得なサービス 4　ガスと一緒に申し込める
近頃はオール電化の家も増えましたが、一般家庭において、ガスはまだまだ欠かせません。電気のみならずガスに関連するサービスもチェックしましょう。電気とガスを一緒に申し込むことで料金がお得になることも。

お得なサービス 5　携帯料金と一緒に支払い可能
電気、ガスに続き、さらに携帯電話やインターネットの海鮮と連携しているサービスもあります。ライフラインを一括で申し込むことで、料金の割引特典が受けられる場合もあるそうです。支払いも楽になります。

素敵なエコライフを目指そう。
今年の夏も節電にご協力ください。

雖然用了很多圖示表現活潑感，可是最要緊的標題部分卻和其他素材重疊，影響閱讀。

這部分差強人意

― 配色 ―

藍配橘可以表現夏天的感覺，然而選色必須再有意義一點，否則觀看者恐怕會摸不著頭緒。

― 字型 ―

為避免大小標題過於單調而使用裝飾增加醒目度，可惜過了頭，反而模糊了內容。

― 對比 ―

大標題周圍太擁擠、毫無空隙，下面的小標題卻有較多留白，導致整體輕重順序錯亂。

POINT

一樣是圖示（圖標）
pictogram和icon
哪裡不一樣

【pictogram】

普羅大眾皆認得的標準圖案

【icon】

象徵特定服務特色的圖案

【 使用的插圖 】

將要素轉換為圖像視覺

AFTER

用插圖表現取代文字講解,傳遞資訊的效果大增。

這樣修改更吸睛

― 配色 ―

充滿夏天風情的配色。背景也放上整面的插圖,版面更有整體感。

― 字型 ―

容易流於生硬的標題文字融合插圖表現,增加了視覺效果。

― 對比 ―

具體的服務和費用資訊用普遍性較高的圖示(pictogram)精簡化,並且和其他要素區別開來。

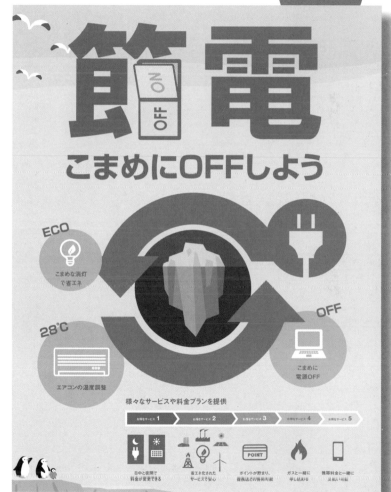

POINT

裝飾用　主要

主要與裝飾用的插圖
區分使用風格以利傳遞資訊

主要部分用圖示(pictogram或icon)清楚傳達內容,裝飾用的背景插圖則以平塗畫風的動物以示區別,並緩和版面氣氛。

藍色搭配綠色
可以營造出
冷靜的氛圍

文庫本的封面　標題編排參考範例集

目的　　　文庫本的標題文字編排提案

展示地點　書店、圖書館

☑ 我希望觀看者對充滿寓意的標語留下深刻印象
☑ 我希望標語放大再放大，直搗觀看者的內心
☑ 我想用明朝體同時展現力與美

【裁掉部分文字增強印象】

文字稍微穿出版面兩側，可以加深觀看者對版面的印象。

【運用對比增強印象】

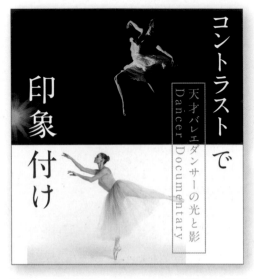

利用上下兩張照片本來就差很多的印象創造版面魄力。

【用文字夾住照片】

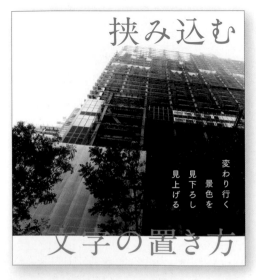

照片上下兩端放上文字，彷彿將照片夾在中間，可以引導視線往中央聚集。

【將文字放在照片失焦的部分】

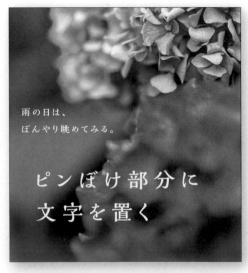

照片上沒有對焦的部分資訊量較少，正好適合放上文字。

【 使用的照片 】

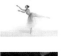

【加上線條】

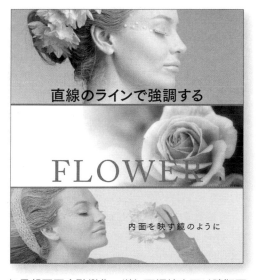

如果想要再多點變化，增加下框線也可以讓版面更緊湊。

【文字比拼音字母還大】

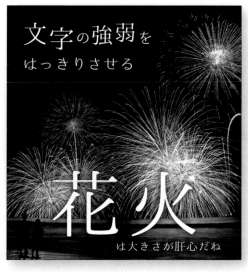

標題的文字遠大於拼音字母可以創造出不錯的氛圍。

【將文字放進正方形】

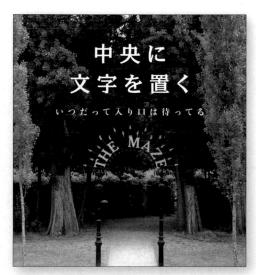

文字集中放在中央也很令人印象深刻。這時四周一定要充分留白。

POINT

以上標題文字的創意
還可以應用在下列情況

適用的媒體
- 書籍的封面
- 視覺為主的廣告和海報
- 戲劇、電影小冊子的
 封面或傳單

以上媒體都很適合用富含寓意的標語，設計出令人印象深刻的廣告或海報。除此之外，封面＋書腰也是一種創造上下鮮明對比的設計方式。

獨樹一格的特別設計

目的	明信片、店家名片
展示地點	女性雜誌

- ☑ 我想自己製作消費贈送的明信片
- ☑ 希望成品也能應用於賀年卡或附贈小貼紙
- ☑ 若要改變現有設計時，我想用陰影來換個印象

 BEFORE 　　沿著人物輪廓剪下來

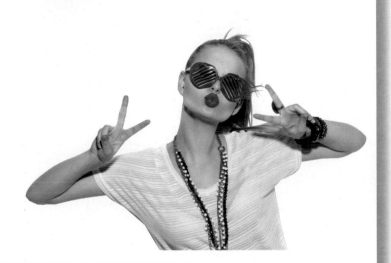

NEW COLLECTION
SUNGLASSES
Smile For Me

最常用的方法就是沿著人或物的輪廓裁切。好處是可以拉近照片之間的距離，只不過資訊量較多時，部分照片可能會有重疊的狀況發生。

這部分差強人意

— 配色 —

雖然不太想再增加顏色，可是目前的版面太單調了。

— 對比 —

沿著人物造型裁切，人物的存在感會比較弱。

POINT

增加陰影的幾種形式

1. 活用照片本身的陰影
2. 另外加上陰影（投影）
3. 背景墊一層色塊充當影子

不同形式的陰影也會帶來不一樣的觀感。陰影是一項能視情況靈活運用的方便工具，只要些微差異就足以改變整個設計的氛圍。

1. 　**2.** 　**3.**

【 使用的照片 】

若主要目的是強調示意照的視覺效果,直接沿用照片本身的陰影反而可以創造一點特別的感覺。

運用照片本身的陰影

AFTER

自然的陰影就能表現立體感

這樣修改更吸睛

── 配 色 ──

背景填滿粉紅色。光是填滿背景就能完全改變印象。

── 對 比 ──

活用照片本身的光影就能輕鬆創造立體感。

POINT

照片周圍留下白邊做成拼貼風

這種手工感很適合主打女性的內容。

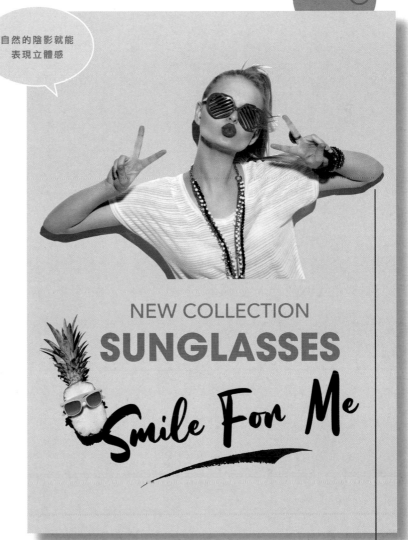

NEW COLLECTION
SUNGLASSES
Smile For Me

●memo 如何讓照片本身的陰影自然融入背景色

將沒有陰影的照片正常放在上方圖層

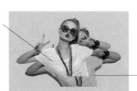

將有陰影的照片放在下方圖層,並用色彩增值模式混合

將兩張照片對準重疊在一起

資訊圖表

☑ 我想做出簡潔的報告
☑ 我希望看起來有別於全國其他據點的報告
☑ 發表會上也有帶小孩的媽媽參與，
　 所以我想將資料整理得清楚明瞭

BEFORE　　　滿面文章的資料

雖然盡可能以簡明扼要的文章說明，不過還是很難掌握重點，需要花點時間消化內容。

数字で知る　事業所の取り組み

過去5年間で従業員数増加の推移

正社員は10期連続、パート・アルバイトは4期連続のベースアップを実施しました。事業拡大に伴い、現在は従業員数410名となりました。目指すのは、多様な人が働ける環境づくり。それによって、お互いのちがいを理解したチームづくりを促進します。

幼児教室・学習塾などの教育サービス

過去5年間でオンライン、教室参加、イベントによる教育サービス提供した子どもの数は73,470人でした。不登校を経験したお子さんの活動の場として、都心を中心に教室数を増やしています。

多言語対応で「世界」を意識してきたアプリ制作

昨年よりスタートしたアプリ制作、アジア圏を中心にダウンロード数は現在149万件と伸び続けています。世界共通で楽しめる取り組みをし、発信していきたいと思います。

這部分差強人意

― 配 色 ―

白底黑字雖然很單純，但也給人生硬的感覺。

― 字 型 ―

報告資料選擇易讀性較高的黑體確實有利於準確傳遞資訊，不過只有文字還是稍嫌枯燥。

― 對 比 ―

四個角落留白充足，所以版面整體還算乾淨。但也因為沒有照片，觀看者不易吸收資訊。

POINT

製作報告資料時，
往往不會拿到其他素材

【如何應對問題】
・事先蒐集問卷，運用大量圖像
・加入醒目的插圖
・使用示意照或代表圖案

【 使用的插圖 】

將資訊圖表化並以數字畫龍點睛 **AFTER**

以圖示和圖表來表現資訊，並強調數字，如此一眼就能看出想傳遞的內容。

這樣修改更吸睛

— 配色 —

選擇較正向積極的橘色來表現據點的活動狀況。

— 字型 —

為盡可能凸顯數字且讓更多人看見資訊，避免使用特殊字型。

— 對比 —

各個區塊之間適度留白，版面看起來井然有序。圖示也選擇較簡明、扁平的風格。

POINT

【 富士山 4 條登山路線比較 】

吉田路線
富士宮路線
須走路線
御殿場路線

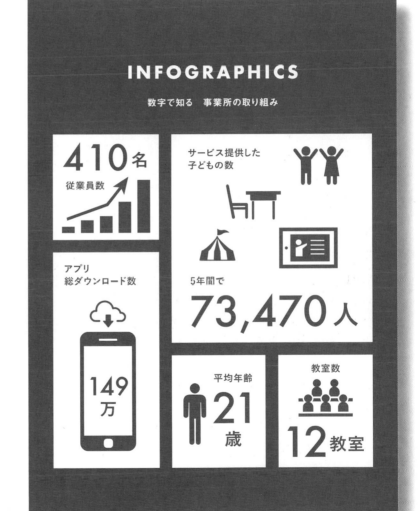

INFOGRAPHICS

数字で知る　事業所の取り組み

410名
従業員数

サービス提供した
子どもの数

アプリ
総ダウンロード数

5年間で
73,470人

149
万

平均年齢
21
歳

教室数
12教室

什麼情況下能充分發揮資訊圖表的效果？

比方說要比較富士山4條登山路線時，用照片很難解釋，若改用資訊圖表的形式就看得很清楚。

醒目的數字可以增加說服力

71

網站上的吸睛圖像

目的	介紹伴手禮的文章頁面
展示地點	主打年輕人的雜誌或網站

☑ 由於無法刊登特定商品，所以只能用插圖設計
☑ 我想表現盂蘭盆節的季節感
☑ 我想做出年輕男女會喜歡的設計

BEFORE　　顏色豐富，但強弱難辨

這部分差強人意

─ 配色 ─

繽紛的色彩廣布於版面，看起來毫無秩序，也難以判斷最想強調的部分是哪裡。

─ 字型 ─

外框線等過多的文字裝飾恐怕無法吸引到這次預期的目標受眾。

由於主題是盂蘭盆節的伴手禮，為了表現季節感，背景用冷色系來整合。

POINT

配色基本上只需要 3～4 色就能達到平衡

最容易掌握的配色平衡比例為底色70%、主色25%、強調色5%。

【基本配色平衡】

底色70%　　主色25%

強調色5%

【 使用的插圖 】

只要好好記住
配色平衡原則,
版面就不會眼花撩亂

留意配色平衡比例

AFTER

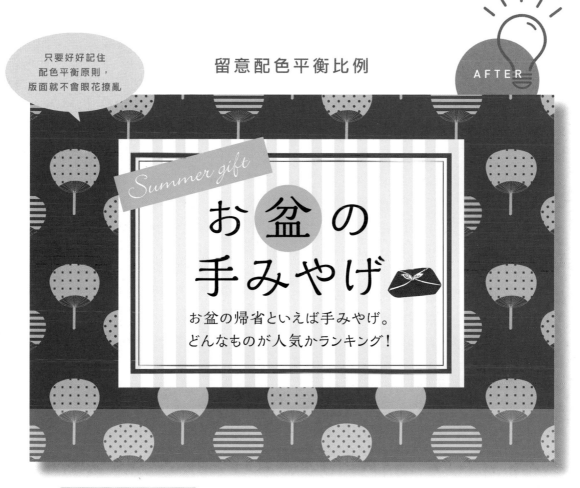

刪減色彩之後,版面多了一分沉穩和優雅。

這樣修改更吸睛

― 配色 ―

根據基本配色平衡法則簡化用色,只留1種較鮮艷的顏色。只在重點上使用醒目的顏色,即可避免配色衝突。

― 字型 ―

改用明朝體,營造較平靜的感覺。

POINT

平 均 使 用

繽 紛 色 彩

底色面積維持在70%,但平均分配主色和強調色的占比。這樣也能做出繽紛又好看的版面。

公司內部刊物的員工介紹頁

目的	組織活化、凝聚共同理念
展示地點	辦公室內、公司內部網路

- ☑ 要刊載給新進員工的一段話
- ☑ 人物照片是各自提供，所以每張拍法都不一樣
- ☑ 雖然照片風格分歧，但還是想做出自然的感覺

背景繽紛的熱鬧版面

做成繽紛的版面，以表達對新進員工的歡迎。但不可否認依然有點陳腔濫調。

這部分差強人意

— 配色 —

顏色愈多，資訊量也愈多，淹沒了不起眼的部分。

— 字型 —

目前版面上最搶眼的部分是力道十足的英文字，但還是希望能將焦點轉移到內文上。

— 對比 —

整齊、均等的配置看起來有些沉悶。

POINT

平 均 配 置 的 版 面 有 什 麼 視 覺 效 果 ？

平均分配照片和文字可以讓版面看起來井井有條，給人真誠與值得信賴的印象。而範例這種多張照片一視同仁、平均配置的做法可以創造安定感。如果照片印象有強有弱，人臉的比例會變得很不自然，版面看起來也會很凌亂。

【 使用的照片 】

AFTER

> 改為大面積白底
> 創造舒適觀感！

白色背景令版面清新脫俗

Welcome

> ひとこと自己紹介を
> お願いします！！

今回は、これから活躍してもらう新入社員の皆さんと、
大活躍中の先輩方にひとこといただきました！

開発部 総務課
田中和也

趣味は釣りです。釣った魚を家族に披露するのが楽しみです。人情を大切にしているのでお客さんとそんな関係を築いていきたいです。

総務経理部
宮本さおり

山登りが趣味で、暇さえあれば山によっています！自称「マウンテン女子」です。少しでも興味のある方はお声がけください！笑
都頑張りますので、笑顔を絶やさず、精

マーケティング
永村正人

学生時代の思い出は、友人とタイや韓国、石垣島などに旅行に行ったことです。笑顔を絶やさず、精都頑張ります！

グローバル
岸本舞香

趣味は美味しいご飯屋さん巡りです。会社の一員として会社に貢献できるように頑張ります！ご指導ほど、よろしくお願いします。

広報部
本田里奈

「前向きに生きる」が座右の銘です。常に感謝の気持ちを忘れず、周りの人を大切に、日々成長していきたいです。

広報部
野中拓也

趣味は音楽です。「無理せず、楽せず」と思います！ご自分の力を発揮していければと思います！どうぞよろしくお願いします！

人事部 広報室
中居健太郎

趣味はマラソンです。マラソンで鍛えた根性で、仕事に精一杯取り組みますのでご指導よろしくお願いします！

営業部
町田未来

「悩むよりもまず行動してみる」がモットーです。早く即戦力になれるよう努力して参りますので、どうぞよろしくお願い致します。

人事部
佐藤志織

チンアナゴが大好きで、休日はよく水族館に行っています。思いやりの心を忘れず、気合い入れて頑張りますのでよろしくお願いします！

開発部 システム設計課
鈴木太郎

よく「老け顔だね」と言われますが、正真正銘、新卒です。ご指導のほど、よろしくお願いします。

グローバル営業部
山本早奈

趣味は得意な語学を生かした旅行です。今はアジア向けの事業で活躍したいと考え、中国語を勉強中です。よろしくお願いします！

営業部
佐藤純平

グルメ巡りが趣味なので、オススメの関西風やレストランは任せてください！これからどうぞよろしくお願いします！

Message!!

照片改成拍立得風格的相框。白色背景搭配白色素材，帶出版面的層次感，整體看起來煥然一新。

這樣修改更吸睛

— 配色 —

刻意不添加任何色彩，提高易讀性。

— 字型 —

英文字也化為裝飾，悄悄融入背景，不再突兀。

— 對比 —

每張相片稍微打斜且錯開，讓版面氣氛緩和了一些。

POINT

適合用來點綴背景的
白色素材

蕾絲　　　盤子　　　白紙

設計書籍封面時多一點巧思

- ☑ 我想用封面設計展現記事本的效果
- ☑ 我想做得熱鬧一點，表現分享記事本技巧的人高達150位
- ☑ 由於照片只有1張，所以想靠設計增添豐富感

 BEFORE 只有1張照片的設計

假設只用照片和文字做了簡潔的設計，客戶卻說「好乏味……」、「好像少了什麼……」，這時我們就得想想辦法解決煩惱。

這部分差強人意

— 配色 —

藍色本身帶有冷靜的印象，和紅色封面的記事本不太搭調。

— 字型 —

標題文字選擇易讀的黑體以凸顯存在，不過也壓縮了照片的尺寸。

— 對比 —

手上只有1張照片又無法再追加預算時，就得設法巧妙組合現有的素材了。

POINT

詢問客戶的希望，
思考還能怎麼做

【客戶的其他希望】

- 照片太小，希望放大一點
- 現在看起來很死板，希望能多一點親切感
- 希望設計成女性會喜歡的配色

【 使用的照片&插圖 】

紅色記事本
變得相當
亮麗動人

用插圖裝飾

AFTER

蒐集插圖並圍著記事本編排，
如此便能憑視覺清楚傳達記事
本的效果。

這樣修改更吸睛

─ 配色 ─

想要活用記事本的紅色，
而且插圖的色彩也很繽
紛，所以不再增加其他顏
色。

─ 字型 ─

英文部分選用趣味性十足
的手寫風，視覺效果不
錯。

─ 對比 ─

照片＋插圖可以增加淘氣
感。在不增加照片的情況
下成功滿足了客戶的需
求。

こんなに変わる！日々の素敵なライフスタイル計画

手帳の使い方ガイドブック

How to Choose a Notebook

HAPPY
MY LIFE!

こんな時どうしてる？
みんなの使い方教えて！
150人一挙公開

宮本さおりさん／中尾健太郎さん／永村正人さん
岸本舞香さん／野中拓也さん／佐藤純平さんほか、
著名人の手帳公開

POINT

排版的韻律感

相同要素反覆出現可以增添版面趣
味，而且圖像傳達資訊的速度和效果
都比文章好。隨機編排的方式還可以
表現情緒變化，提高渲染力。

穿插變化
可以增添
版面的
渲染力

人物紀錄片的傳單

目的	宣傳上映電影
展示地點	電影院、美術館

☑ 我想設計得很有歷史感，表現傳記電影的性質
☑ 我想營造懷舊、古色古香的印象
☑ 我想強調電影是真人真事改編

 BEFORE　　彩色照片

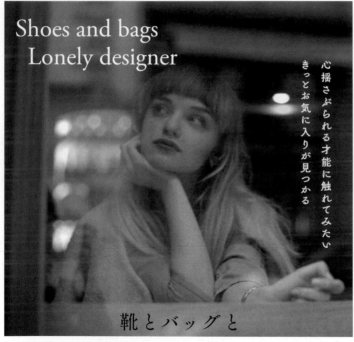

電影傳單經常會擺上大張主視覺照，不過使用彩色照片會讓人以為電影是在講現代人物的故事。

這部分差強人意

— 配色 —

雖然照片很醒目，但其他部分的白底黑字還是略嫌乏味。

— 字型 —

文字使用較細的明朝體，配合照片中女性若有所思的神情。不過整體看起來太文靜了一點。

— 對比 —

電影標題和上映日期等詳細文字資訊不太顯眼。

POINT

我想讓人一眼就看出
電影內容是人物傳記

· 彩色照片缺乏情調、深意
· 臉部附近有太多文字，弱化了人物的存在感
· 缺乏傳記應有的歷史分量感

【 使用的照片 】

套用黑白色調
或烏賊色調濾鏡
可以增加藝術性

黑白照片

AFTER

刻意只將人物照片修改成黑白
照片,加強存在感,同時也讓
版面看起來意味深遠。

這樣修改更吸睛

― 配色 ―

用明亮積極的橘色和黑白
照片形成對比。電影上映
資訊用一個圓形框起來加
以強調。

― 字型 ―

電影標題用粗黑體表現積
極向上、堅毅的印象。

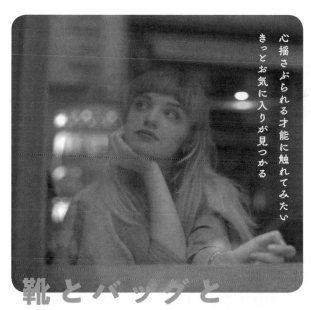

靴とバッグと
孤高のデザイナー

SHOES AND BAGS
LONELY DESIGNER

Shoes and bags Lonely designer
I want to touch my heart-moving talent
I'm sure you can find your favorite
Shoes and bags Lonely designer
I want to touch my heart-moving talent

心揺さぶられる才能に触れてみたい
きっとお気に入りが見つかる

7月12日
全国ロードショー
第52回ジュエリープラチナ賞
長編ドキュメンタリー
ノミネート

POINT

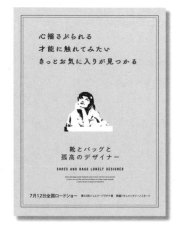

整體套用烏賊色調
哀愁感頓時遽增

若將女主角的照片改為烏賊色調,還能進一步加
強古樸的情調。想要營造淡淡哀愁感有個訣竅,
就是在照片周邊留下足夠的空白。

●memo 烏賊色調

烏賊色調(sepia)是一種極為接
近黑色的深褐色單色調,非常適合
用來表現古早味、懷舊的感觸。

設計過程需時時觀察版面重心是否平衡

以下介紹同樣一套素材，
重心在上和在下時所造成的不同效果。

根據配色和照片色彩來安排重心，便能輕鬆做出平衡的版面。記得多
觀察使用素材的「重量感」，想辦法調整版面整體的重心平衡。

重心在上的版面 **重心在下**的版面

以色塊為重心

消除難以親近
的印象！

以照片為重心

消除壓迫感
滿滿的氛圍！

黑色色塊給人的感覺較沉重，所以重心在上
容易給人頭重腳輕的失衡感。此外也會造成
壓迫感，產生難以接近的感覺，令觀看者感
到不安。

版面重心改放在底下後，看起來瞬間變得安穩
沉著。人物的右側、山景的上方皆留下開闊的
空間，觀看者也能放鬆接受。

CHAPTER

2

依

「觀看對象」

進行設計

私人用途的設計　賀年卡、部落格

目的	只限朋友之間的非公開分享
觀看對象	家人、朋友、親近的人

☑ 我希望照片的編排有點花樣
☑ 我希望同樣的內容給家人和給朋友看時感覺不一樣
☑ 我希望部落格上公開與非公開的照片看起來不一樣

BEFORE

不加修飾，直接配置

1. 寄給祖父母的旅遊報平安兼賀年卡

A HAPPY NEW YEAR

昨年は念願の
日本列島縦断の旅が
実現できました

OKINAWA

LOVE♥BEACH!!

HOKKAIDO

兩種範例的做法都是直接放
上矩形照片。1的照片雖然
各自旋轉成不同角度，但感
覺還是很拘束。2的照片雖
然平均分配在版面上，但也
少了一點趣味。

這部分差強人意

— 字型 —

為了表現親切感而選擇要
手寫不手寫的字型，反而
弄巧成拙，看起來相當突
兀。

2. 只開放給朋友看的部落格食譜介紹

ヘルシー食材おすすめレシピ
食材の選び方の
コツも紹介！

這部分差強人意

— 對比 —

太多張風格接近的照片擺
在一起，觀看者容易厭
膩。標題文字周邊可以再
製造一些落差。

POINT

矩形照片需要稍加修飾
較能避免流於枯燥

加上圖形相框

特別放大其中1張

【 使用的照片 】

做成拼貼的感覺

AFTER

這裡將矩形照片做了一點加工。
1將3張象徵旅遊的照片做成拼貼拍立得的風格；**2**則將所有照片去背後重新拼成一張完整的照片，並運用裁切手法創造視覺震撼力。

1. 寄給祖父母的旅遊報平安兼賀年卡

這樣修改更吸睛

— 字 型 —

拍立得相框與手寫體搭配起來比較適合。

這樣修改更吸睛

— 對 比 —

黑布背景發揮了凝縮要素的效果，食物看起來也更令人垂涎。

2. 只開放給朋友看的部落格食譜介紹

POINT

同色不同材質的素材，可利用色彩濃淡相互烘托

即使顏色相同，只要善用質感差異仍然可以讓版面看起來清晰有條理。例如白色木板牆搭配白色拍立得風相框，黑布搭配黑色盤子。

黑色背景有凝聚食物照片的效果

ARRANGE

1

白色柔邊
為版面創造空曠感

文字不夠清楚時，可以放上漸層色塊闢開空間，如此照片與文字也能自然結合。

非常自然地
創造一個
空曠的空間

1. 寄給同學的旅遊明信片兼賀年卡

ARRANGE

2

黑色外框
帶出別緻與獨特風格

黑色是具有成熟感、高貴感的顏色。照片四周用黑色框住可以讓照片看起來更加特別、別有一番雅趣。一點點的巧思就能獲得絕佳的視覺效果。

2. 終於公開在部落格上的食譜

黑色外框可以增加
照片的吸引力

ARRANGE 3

所有文字緊密排列，其他地方大膽留白

周圍留白可以
提高醒目度

1. 大學社團報用的遊記

將文字集中放在右邊，創造強烈的視覺印象。左邊則反其道而行，留下大量空白，形成對比鮮明的構圖。

2. 食物跳出了盤子!? 吸引目光的趣味拼貼手法

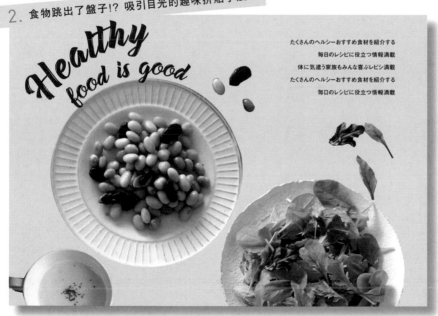

用一點技巧
凸顯輕鬆感

ARRANGE 4

剪裁照片的一小部分複製貼上

如果想要衝高部落格追蹤人數，不妨嘗試做一張吸睛效果更強的設計放在首頁頂端。比方說選一些方便複製剪貼的照片來加工。

POINT

沿著盤子輪廓編排
凸顯資訊主張

配合物體的輪廓編排文字，觀看者會更容易接收到訊息。常見的形式有拱形和波浪形。

拱形文字

波浪形文字

餐廳的菜單

目的	方便客人點餐
觀看對象	忙碌的上班族

- ☑ 我想表現店家開店以來的特色
- ☑ 我想做出清楚又好挑選的菜單
- ☑ 我想表現出店家對品質的堅持

BEFORE　只有文字的菜單

菜單最能彰顯一家店的特色，除了應設計得符合目標客群喜好，注重容易看、好挑選，也應該想辦法傳達店家的堅持。該如何拿捏兩者之間的平衡？

〔 菜單 〕

さば・うどん
ごはんもの
お品書き

もり　700円　もやしラーメン　850円
大もり　700円　ラーメン　750円
特大もり　950円　タンメン　750円
かけ　600円　味噌ラーメン　850円
ざるそば　800円　チャーシューメン　1050円
大ざる　950円　カレーライス　1100円
たぬき　700円　ちゃんぽんラーメン　850円
きつね　750円　マーボーラーメン　850円
玉子とじ　850円　中華そば　1000円

天ぷら定食　1500円
焼肉定食　1500円
すき焼き定食　1200円
ソツ丼　1050円
天丼　1500円
親子丼　1200円
牛丼　1500円
中華丼　1000円

這部分差強人意

— 配 色 —

為了吸引遠方行人的注意，菜單刻意做得比較繽紛。但考量到「顏色也是一種資訊」，就有種資訊過量的感覺。

— 字 型 —

全部使用特殊字型會造成閱讀困難，而且難以區別各個品項。

— 對 比 —

過度強調直書，反而模糊了大類別之間的界線。同類品項最好設法各自整理成一個明顯的群組。

POINT

配色不當會產生多餘資訊
難以分辨品項內容

- 雖然是直書，但希望引導客人橫向閱讀
- 現在畫面太擁擠，想改得寬鬆一些
- 希望畫面乾淨一點，提高客人加點的欲望

【 使用的照片 】

看起來有助於
客人工作空檔
喘口氣

版面質感成功轉型成充滿職人精神的名店。光是加上手部的照片，就能營造出自然的印象，客人也有辦法靜下心來好好挑選。

多了照片的菜單

AFTER

這樣修改更吸睛

— 配色 —

統一只用黑色，營造沉穩的印象。讓照片本身的顏色分擔一部份的配色。

— 字型 —

選擇風格較穩重、容易閱讀的明朝體。不知道哪種字型好時，大眾熟悉的字型也是一種安全的選擇。

— 對比 —

格線不僅乾淨俐落，也能提高易讀性。雖然文字採直書形式，但格線能從旁引導觀看者自然往橫向閱讀。

POINT

お品書き

そば・うどん

もり	700円
大もり	700円
特大もり	950円
かけ	600円
ざるそば	800円
大ざる	950円
たぬき	700円
きつね	750円
玉子とじ	850円

ご飯もの

玉子丼	1000円
カレーライス	1100円
牛丼	1500円
親子丼	1200円
天丼	1500円
カツ丼	1500円
すき焼き定食	1200円
焼肉定食	1500円
天ぷら定食	1500円

中華

五目中華	1000円
ラーメン	750円
タンメン	750円
味噌ラーメン	850円
チャーシューメン	1050円
カレー麺	650円
ちゃんぽんラーメン	850円
マーボーラーメン	850円
もやしラーメン	850円

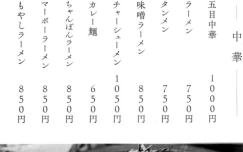

そば・うどん

較粗的裝飾格線將大分類標示得更清楚

加上直向格線，與詳細品項取得適度連結

線條粗細責任重大，甚至足以影響版面整體的印象。

若選擇線條時不假思索，可能會令觀看者產生誤解，所以必須事先檢查線條種類、粗細給人的印象。格線的形式甚至決定了設計給人的第一印象。

電車車廂內的不動產廣告

☑ 我想用有詩意的標語增加詢問度
☑ 我想避免做成塞滿文字的花俏廣告
☑ 我想用設計減輕高價商品給人的負擔

BEFORE 　　資訊塞太滿，缺乏留白的設計

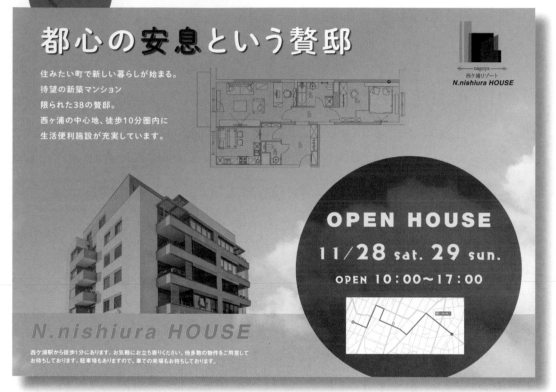

這部分差強人意

— 配色 —

一味追求醒目度而將標語的某部分換成紅字，卻破壞了天空的開闊感。

— 字型 —

雖然標語選擇圓黑體可以表現親切感，但也容易顯得廉價。

— 對比 —

底部用圖形和網底框住詳細文字資訊的做法看起來也很突兀。

要素過多、顏色也過多，塞得版面喘不過氣。觀看者接收到的資訊量太龐雜了。

POINT

如果要在天空照片上放文字，黑色和白色哪一個比較恰當？

· 背景的天空照片搭配白字感覺比較爽朗
· 白色文字可以增加開闊的印象
· 萬里無雲的晴空適合搭配白色文字

【 使用的照片 】

希望做出
氣氛放鬆的設計
避免公寓成為主角

重視意象，留白較多的設計

AFTER

ここからはじまる祝祭日。

NEW STAGE

都心の安息という贅邸

N.nishiura HOUSE

這樣修改更吸睛

利用天空的照片提高視覺吸引力，並搭配白色义字體現遼闊的感覺。

─ 配 色 ─

藍色系配色令人印象深刻。搭配的白色文字也發揮了舒緩氣氛的效果。

─ 字 型 ─

既然是高級商品，就以高貴優雅的明朝體文字成為主角。

─ 對 比 ─

壓低公寓照片的存在感，用大張花朵圖片創造安逸的氛圍。

POINT

邊界寬＝留白多
邊界窄＝留白少

若希望版面看起來寬敞舒適，可以考慮加寬邊界。邊界窄會令人聯想到雜誌之類較重視文字資訊的媒體。

邊界寬　　　　邊界窄

網路商店的橫幅廣告

- ☑ 我想讓大標題文字看起來帥氣一點
- ☑ 我想運用歐文字型增添版面質感
- ☑ 括號和連字號也想要有點變化

BEFORE 資訊塞得太滿，缺少留白的設計

寒い冬が待ち遠しい!
Coordinate style
冬コートWinter
Collection.

| 新着アイテム | 特集 | アイテム別 | カテゴリ |
| ランキング | 再入荷 | ブランド | コーディネート |

当店おすすめの特集&アイテムをCHECK

絶対失敗したくない!
コート・バランスの疑問、
ALL解決METHOD

お悩み解決して、
おしゃれ美人に！春夏のおしゃれを
格上げ！Q&A
Fashion News

這部分差強人意

— 配色 —

深色背景和鮮豔色文字的色調相差太多，容易令人焦慮。

— 字型 —

日文和英文看起來大小不一。英日文擺在一起時，英文字看起來會比較小。

— 對比 —

括號和連字號若維持文案原本的樣子，看起來會顯得既胖大又不自然。

縮圖色彩太花俏，觀看者容易視覺疲勞。需更改為有辦法長時間觀看的配色。

POINT

標題的每一個小細節
都會影響設計成品的視覺

- 歐文部分改用與日文字相近的字型統一外觀
- 歐文和日文不要套用同一個字型
- 括號和連字號等符號要拆開來另外裝飾

【 使用的照片＆插圖 】

配色呼應品牌色
可以提升
信賴度

重視形象，留白充分的設計

AFTER

| 新着アイテム | 特集 | アイテム別 | カテゴリ |
| ランキング | 再入荷 | ブランド | コーディネート |

当店おすすめの特集＆アイテムをCHECK

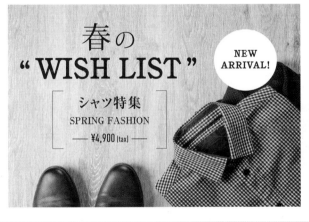

春の
" WISH LIST "

NEW ARRIVAL!

シャツ特集
SPRING FASHION
—— ¥4,900 (tax) ——

整體形象相當溫和，消費者也願意放心點進商品頁面。

這樣修改更吸睛

— 配 色 —

木質調的圖片很有生活感，可以增加親和力。整體配色則統一使用粉彩色系。

— 字 型 —

歐文和日文分開處理，運用裝飾文字或彩色文字增加亮麗感。

— 對 比 —

圖示和價格縮小後整理在一起，視覺上看起來更美觀。

POINT

魔 鬼 藏 在 細 節 裡 ！
調 整 這 個 部 分 就 能 大 幅 改 善

シャツ特集
SPRING FASHION
—— ¥4,900 (tax) ——

捨棄連字號，改用細線條的大括號

價格字樣縮小，並改用較細瘦的字型，加上左右兩條線集中視線。

照片上傳社群媒體前加點變化

☑ 拍完照才發現背景看起來很單調
☑ 因為背景太單調，所以想加點元素
☑ 但是我不知道哪些元素好、有什麼技巧

BEFORE　空蕩蕩的背景好冷清

粉紅色是大多女性喜歡的經典顏色，容易令人感到親切。但由於背景空無一物，可以考慮增加一點變化和熱鬧感。

這部分差強人意

— 對 比 —

站立的女性在版面上看起來頂天立地，但左右兩旁卻空蕩蕩的，畫面平衡很差。

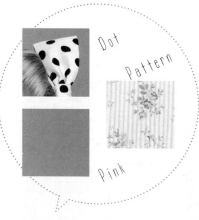

Dot
Pattern
Pink

POINT

從照片上找素材，構築相近的世界觀

・緞帶的圓點很搶眼
・裙子上也有元素重複編排的印花
・找出適合搭配粉紅色背景的素材

【 使用的照片 】

背景鋪滿大量重複的花紋或插圖，做成「紋路」般的裝飾。

背景加上多采多姿的素材

AFTER

這樣修改更吸睛

— 對比 —

挑選性質接近前頁POINT
列出的素材，拼貼在背景
上。

甜點圖案 → Pattern
粉紅色甜甜圈
→ Pink、Dot

POINT

組合好幾種不同的
背景色和紋路

可以剪下人物照，貼在做成漫畫格
般的背景上，強調活潑可愛的路
線。

看起來融合得
很自然！

多張照片和友情留言板的設計

目的	留言板
觀看對象	同事、朋友

- ☑ 我希望設計充滿親切感
- ☑ 我想做出正向、有幸福感的設計
- ☑ 人像照都是蒐集來的,缺乏整體感

BEFORE　　　保留矩形的尖銳感

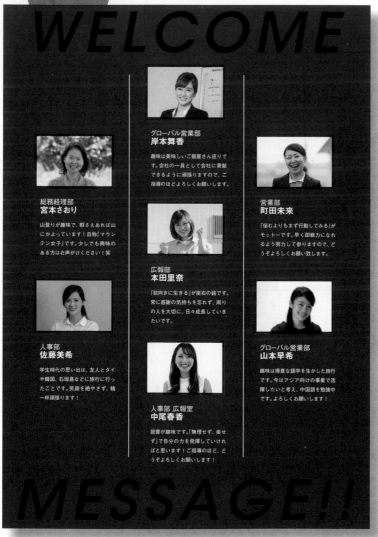

版面以多位人物的留言構成。人物照片採用矩形強調存在感,創造俐落的印象。紅色背景顯得強而有力。

這部分差強人意

― 配色 ―
紅色背景太搶眼,注意力無法集中在最重要的留言上。

― 字型 ―
上下兩端的英文字母太張揚,同樣讓人難以注意到留言。

― 對比 ―
紅色雖然能象徵主動、積極,但也帶有危險、警告等負面的印象。若以紅色為主調,觀看者可能會誤解人物所要傳遞的訊息。選擇用色前得先好好理解顏色給人的印象。

POINT

如何修改成
親切又幸福洋溢的設計?

- ·人像照改用圓角相框,傳遞的訊息感覺更溫柔
- ·沒有稜角的圓形相框可以給人友善的印象
- ·免費的相框素材很豐富,變化彈性也很高

【 使用的照片 】

圓滑的邊角
溫文儒雅

邊角圓滑的可愛設計

AFTER

整體改用粉彩色，增加親切感。再加上緞帶、花朵形邊框，醞釀出幸福的氛圍。

這樣修改更吸睛

― 配 色 ―

以不影響閱讀為前提選擇適當的配色。最好避免使用白色文字。

― 字 型 ―

因重視易讀性，所以選擇形式較簡單的黑體。

― 對 比 ―

由於是為了送給邁向新天地的朋友或同事，所以用花的相框表達一直以來的感謝。

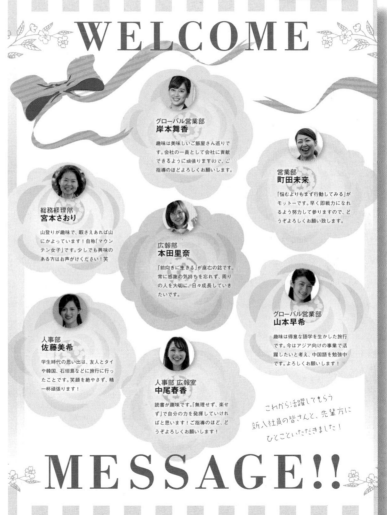

POINT

矩形

背景出現
多餘的東西

圓角

圓形相框令人
倍感親切、安心

即使人像照拍法不一
也能用圓角相框消除歧異

人像照加上隨處可見的圓角相框，可以給人親暱、可愛的感覺。而且還能屏除多餘的背景，留給版面舒適的視覺印象。

95

徵才網站的員工介紹頁面

目的	徵才
觀看對象	考慮換工作的人

- ☑ 資訊量很大，我希望注重易讀性
- ☑ 我希望將文章整理得提綱挈領
- ☑ 由於是商業用途，希望版面乾淨整齊

BEFORE　　　　　要素對齊方式不一

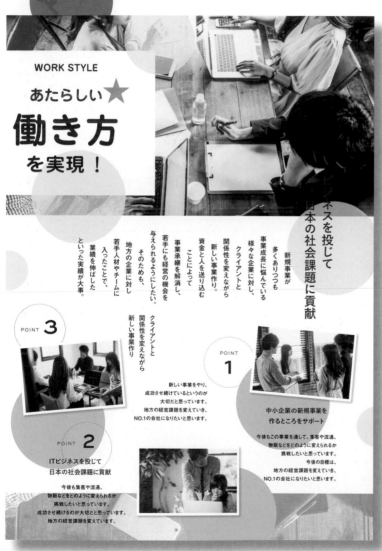

上方照片放大可以加深觀看者的印象。不過比起長文說明，還是想辦法直接訴諸視覺比較好。

這部分差強人意

― 對比 ―

直書文章置中是一門高級技巧，因為這種編排很難拿捏版面平衡。除非是有意增加一些特別的印象，否則平常不建議使用。

●memo
文字置中、靠左右對齊的差異

置中	新しい事業作りにチャレンジしています。また、中小企業の新規事業を作るところをサポートしたいです。資金と人を送り込むことによって
靠左對齊	新しい事業作りにチャレンジしています。また、中小企業の新規事業を作るところをサポートしたいです。資金と人を送り込むことによって
靠右對齊	新しい事業作りにチャレンジしています。また、中小企業の新規事業を作るところをサポートしたいです。資金と人を送り込むことによって

文字對齊方式不同，給人的印象也不同。應配合內容區分使用。

POINT

列出具體要領的文章
應力求簡潔、易讀

- 引導觀看者循序漸進閱讀每項要領
- 文章統一靠左對齊，可以營造有條不紊的印象
- 排版時需留意觀看者閱讀順序

【 使用的照片 】

上方標題文字靠左對齊，並用一個方框統整起來放在中央。標題置中可以增加醒目程度。下方的重點與說明統整成相同規格，排在一起更加整齊有序。

這樣修改更吸睛

― 配色 ―

以金色為強調色，增添高級感。選擇能吸引有意轉職者的配色也是設計時的一大重點。

●memo
左右對齊與允許溢出邊界的差別

したいです。資金と人を送り込むことによって事業承継を解消し、若手にも経営の機会を与え、 | **左右對齊**

したいです。資金と人を送り込むことによって事業承継を解消し、若手にも経営の機会を与え、 | **允許溢出邊界**

允許標點符號溢出邊界，內文就能維持漂亮的字距。

POINT

要素對齊方式統一

AFTER

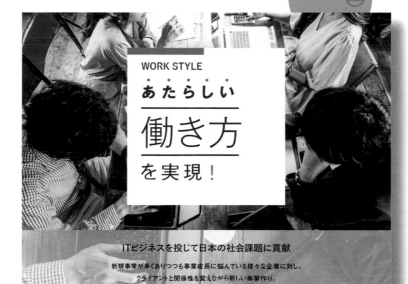

WORK STYLE
あたらしい
働き方
を実現！

ITビジネスを投じて日本の社会課題に貢献

新規事業が多くありつつも事業成長に悩んでいる様々な企業に対し、
クライアントと関係性を変えながら新しい事業作り。
資金と人を送り込むことによって事業承継を解消し、若手にも経営の機会を与えられるようにしたい。
そのためも、地方の企業に対し若手人材やチームに入ったことで、業績を伸ばしたといった実績が大事。

**POINT 中小企業の新規事業を
01 作るところをサポート**

今後もこの事業を通じて、集客や流通、物販などをどのように変えられるか挑戦したいと思っています。今後の目標は、地方の経営課題を変えていき、NO.1の企業になりたいと思います。プロとして自信と誇りを持って働き、常に「より良い」を追求します。

**POINT ITビジネスを投じて
02 日本の社会課題に貢献**

集客や流通、物販などをどのように変えられるか挑戦したいと思っています。成功させ続けるのが大切だと思っています。地方の経営課題を変えていき、NO.1の会社にしたいと思います。プロとして自信と誇りを持って働き、常に「より良い」を追求します。

**POINT クライアントと関係性を
03 変えながら新しい事業作り**

クライアントと関係性を変えながら新しい事業をやり、成功させ続けているというのが大切だと思っています。プロとして自信と誇りを持って働き、常に「より良い」を追求します。地方の経営課題を変えていき、NO.1の会社になりたいと思います。

自分のアイディア、
どんどん実現できちゃう！

新しい事業作りにチャレンジしています。今後も新しい事業で、成功させ続けられるというのが大切だと思っています。今後の目標は、NO.1の会社になりたいです。

自主性を磨く社風

文字置中與左右對齊的印象差異

置中可展現從容感，左右對齊則可消除意義不明的空間，讓人感覺更可靠。

整齊有序的配置可以表現用心的感覺

| 目的 | 公司內企劃、業務資料 |
| 觀看對象 | 自由業、30～49歲男女 |

- ☑ 我想放大照片，強調視覺
- ☑ 我想讓資訊看起來簡潔俐落
- ☑ 我想了解如何妥善整理繁雜的要素

BEFORE　穿插多張照片與圖片

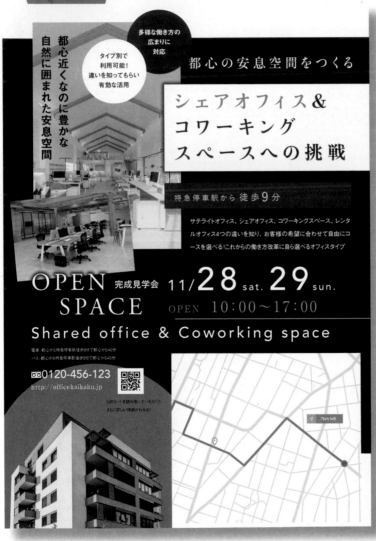

版面上的要素太繁瑣，毫無秩序。雖然資訊充足，但卻不知道該從哪裡看起。

這部分差強人意

— 配色 —

若沒有特別的用意，版面上的顏色最好別超過3～4種，否則會因為分不清主色而造成閱讀困難。

— 字型 —

詳細的文字資訊不適合用易讀性較差的明朝體。明朝體比較適合用於書本、小說等花時間細細閱讀的媒體。

— 對比 —

地圖雖然又大又清楚，但既然有QR碼，版面可以整理得再乾淨一些。詳細的資訊放在網站上就好。

POINT

設計過程必須時時考量
資訊的閱讀順序

- ・資訊分類應一清二楚
- ・文字太多易枯燥，可以搭配圖片或圖表
- ・若想提高資訊傳遞效果，可將資訊統整成文字方塊

【 使用的照片 】

大張照片與白色背景形成對比

AFTER

圖像與文字資訊分開，並將整個版面的背景換成白色，資訊看得更清楚明瞭。

這樣修改更吸睛

— 配色 —
留下大量空白，只保留黑色、藍灰色、紅色3種顏色。為了凸顯照片本身的色調，其他地方避免使用太鮮豔的配色。

— 字型 —
統一用細黑體和少部分明朝體。企劃資料應力求整齊、安定，所以要盡可能減少文字的強弱差異。

— 對比 —
閱讀文字較費時，善用圖示直接訴諸視覺可加速觀看者理解。

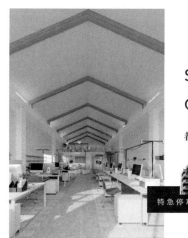

QRコードを読み取っていただくと、さらに詳しい情報がわかる！

Shared office &
Coworking space

都心の安息空間をつくる

特急停車駅から 徒歩9分

OPEN SPACE
完成見学会

対応別に4つのオフィスタイプを兼ね揃えた、
新しいシェアオフィス&コワーキングスペースへの挑戦

11/28 sat. 29 sun.
OPEN 10:00〜17:00

☎0120-456-123
http://officekaikaku.jp

昨今の多様な働き方の広まりに対応、タイプ別に利用可能です。まずは違いを知ってもらい有効な活用サテライトオフィス、シェアオフィス、コワーキングスペース、レンタルオフィス4つの違いを専門スタッフよりご紹介します。

お客様の希望に合わせて見学会の時間は自由にコースを選べます。電車は駅から徒歩9分、車で都心から40分、バスは都心から特急停車駅徒歩9分で都心から40分でアクセスしやすい立地良くなっております。

これからの働き方改革に合わせて、自ら選べるオフィス4つタイプをご紹介します。休日の対応も可能です。まずはお気軽にお問い合わせください。スタッフが丁寧に対応しますので、納得が行くまでどんどんご質問ください。

POINT

主要圖像在上、詳細資訊在下
體現信賴感的經典不敗配置法！

下方文字較多可以增加信任感。再搭配圖示或地圖等圖表，資訊傳遞效果會更好。

內容都在邊界之內
安定感十足

企劃書、業務資料的設計　善用人物輔助

| 目的 | 公司內企劃、業務資料 |
| 觀看對象 | 主打20歲以下女性 |

- ☑ 我想展現商品的功效
- ☑ 我想讓人記住商品
- ☑ 我想深入淺出傳達專業知識

BEFORE　　只有商品的照片

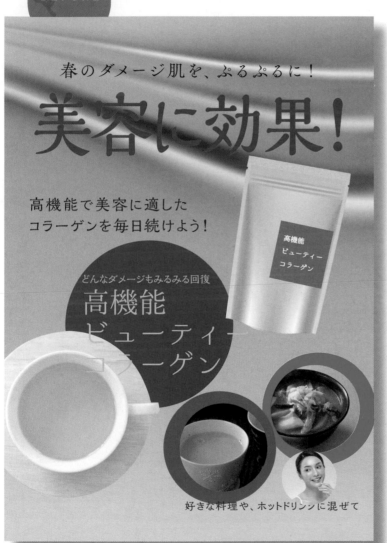

背景是整面色彩飽和度較高的布料，營造出高級感和魄力。商品周圍再用繽紛的配色加以強調。

這部分差強人意

─ 配色 ─

整體配色過度亮麗，削弱了商品的存在感。部分標題文字和背景糊成一團，看不清楚。

─ 字型 ─

考量到受眾為年輕女性，所以選用風格較優雅的明朝體類字型。然而標題卻融入周遭背景，變得很不顯眼。

─ 對比 ─

商品包裝雖然醒目，但旁邊的照片也很搶眼，形成兩者互搶鋒頭的窘況。

POINT

背景照片與配色太鮮豔，
版面焦點不明確

- ·應選擇不影響閱讀的字型和配色。
- ·應避免使用冷色系
- ·明明用圓形圖案框起商品名稱，
 文字的顏色卻融入背景，變得很不起眼

【 使用的照片 】

加入人物照片

人物照片可以帶來安心感與親切的印象，並且促進觀看者想像什麼樣的人會購買該商品。

這樣修改更吸睛

— 配色 —

幾乎沒有另外配色，只有底下商品介紹的部分用褐色文字表現溫暖的情感。

— 字型 —

換了一個比較乾淨的背景之後，即使字型不更動也清楚了許多。

— 對比 —

商品包裝照縮小，明確區分出照片之間的強弱次序。

POINT

邀請使用者分享心得，加強商品與效果的吸引力。

加入消費者使用心得的範例。他人的感想可以增加觀看者的信賴感。

一眼就能看出瞄準的客群

員工教育手冊

目的	徵才、新進員工研習
觀看對象	求職者、新進員工

- ☑ 我想做成會吸引新進員工的模樣
- ☑ 我希望手冊封面感覺平易近人
- ☑ 照片和其他必要材料可請上司提供

 BEFORE 只有文字與線條的版面

假設上司要求你製作新進員工研習用的手冊。你想要做一張亮眼的封面,但苦無照片和其他材料。其實真的需要的時候,也可以向上司或同事商量,請他們提供素材。

先輩・上司と一緒に学ぼう

新入社員 研修会

~3時間で身につくビジネス用語~

これだけは覚えておきたい
仕事のルール解説付き!

這部分差強人意

— 配色 —

白底黑字雖然單純明瞭,卻也呆板乏味。而且很難想像該用什麼顏色改善比較好。

— 字型 —

圓滑的黑體雖然有親切感,但同事卻說看起來很老套。

— 對比 —

因為整個版面只有文字,刻意留下大量空白只會顯得空蕩蕩的。標題上下的線條也沒發揮什麼特別的效果,一點也不醒目。

POINT

想表現歡迎新進員工和
前輩、上司一齊學習的態度

- 目前看起來很沉悶,上司表示可以加點色彩
- 同事說藍色適合表現可靠、實際的印象
- 也有人說可以加上新手駕駛標誌或綠配黃的配色

加入漫畫插圖以示親切

AFTER

以藍色為底色，並加上黃綠各半的新手駕駛標誌充當強調色。另外也參考上司的建議，在版面中央放上一張漫畫插圖。

這樣修改更吸睛

― 配 色 ―

以具有清新、牢靠印象的藍為主調，和原本的白底黑字相比多了柔和的印象，卻又不至於太隨便。

― 字 型 ―

傳統的黑體字搭配有數位感的裝飾字型，關鍵在於製造些微的衝突感。

― 對 比 ―

漫畫人物正視前方且笑容滿面，給人親切的感覺。

先輩・上司と一緒に学ぼう

新入社員研修会

3時間で身につくビジネス用語

これだけは覚えておきたい
仕事のルール解説付き！

アサイン　ウィンウィン　ク

セグメント　エビデンス　ワ

ス　キュレー

コンセンサス

ックス　クラ

エン　MTG

オーソラ

コンプライアンス　クラウド

ワークライフバランス　ビシ

KPI　フィックス　エビデン

POINT

曖昧

清爽

厚重

藍色有助於維持
觀看者的注意力

不同的藍色也會給人不同印象

暗色可以表現厚重感，愈往右則愈清爽。藍色在部分媒體上會給人「冷淡」、「冷清」的印象，所以配色時必須考量到內容的性質。

BASE

介紹公司內部設施的資料。黑白色調的版面看起來太沉悶，換成彩色可能會好一些。

藍色有維持注意力的效果，也能表現可靠感

ARRANGE

1

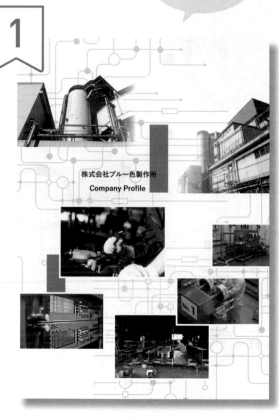

株式会社ブルー色製作所
Company Profile

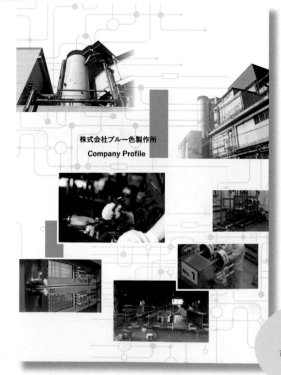

以藍色和藍綠色為主的手冊封面

設施照片換成彩色照片，版面的印象頓時鮮活了起來。藍色系的配色也緩和了機械冷冰冰的質感。

偏藍的薄荷綠可以增添輕鬆感

●memo

藍色系配色的效果與注意事項

沉穩的顏色具有鎮靜的心理效果，有助於維持觀看者的注意力。不過也可能給人負面、冷淡的印象。

株式会社ブルー色製作
Company Profile

ARRANGE

也可以做成
抽象風格的封面

用幾何圖案象徵機械設備的抽象
表現手法也很有特色。這時藍色
系配色就能發揮鎮靜的效果，避
免版面娛樂性太高。

株式会社ブルー色製作
Company Profile

> 雖然有漸層變化，
> 但藍色與褐色的組合
> 不至於太活潑

ARRANGE

藍色適用於
設計公司簡介小冊子

藍色可以給人安定感與信賴感，還能維持
觀看者的注意力，所以商業場合經常可以
看見藍色系的設計。很多企業的LOGO也
都會選擇藍色。

> 配色＋照片
> 的小巧思
> 令人印象更深刻

- ●企業LOGO
- ●名片設計
- ●公司簡介
 小冊子
- ●人力仲介公司、
 機械工業類設計
- ●商業書籍

POINT

廣 泛 運 用 藍 色 的 設 計 品 一 覽 表

藍色系配色和商業性質的設計品很搭調，例如徵才
廣告、公司簡介手冊，所以一直以來都是大小企業
使用最頻繁的配色。

瑜珈教室的廣告

| 目的 | 活動資訊橫幅廣告 |
| 觀看對象 | 瑜珈教室學員 |

☑ 我想宣傳優惠活動資訊
☑ 我想藉由優惠活動拉抬業績
☑ 我希望版面充滿豐富的資訊

 BEFORE 只有照片與文字的版面

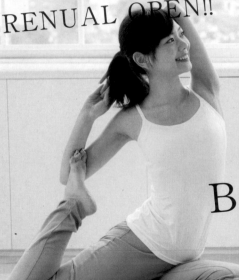

RENUAL OPEN!!

素敵な明日につながる毎日当店ではOPEN5周年記念!お得なキャンペーン開催中です。今なら追加コースを申し込みで、平日50% OFF実施中!

Beauty Yoga

◆このキャンペーンは Web での申し込み限定とさせていただきます。◆先着50名様となります。※優遇プログラムのゴールド会員様に限り、いつでも申し込み可能です。

◆抽選で当たる無料イベントに50名様ご招待させていただきます。◆アプリ限定食品購入割引クーポン配付中です!

這部分差強人意

— 配色 —

照片以外只用了黑色,以免破壞照片原本的氣氛,不過這樣看起來一點都不歡樂。

— 字型 —

雖然考量到目標客群為女性而使用了明朝體,但也因此降低了易讀性。

— 對比 —

文字塞得太滿,看了令人感覺喘不過氣。

整張照片直接拿來用。不過因為文字量太多,導致不同資訊全部混成一團了。

POINT

觀看者無法馬上找到優惠資訊在哪裡

· 既然是橫幅廣告,應該要能一眼看出優惠資訊
· 強調數字有助於凸顯優惠資訊
· 亮色背景似乎會比較亮麗

【 使用的照片 】

AFTER

明亮色的背景也比較容易編排文字

善用顏色和圖形的版面

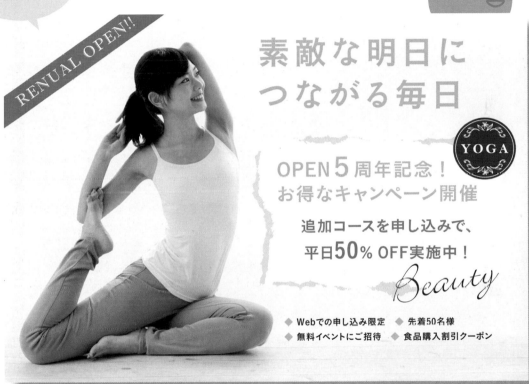

照片去背，背景改用整面色塊，讓優惠資訊看得更清楚，印象也頓時明亮了起來。

這樣修改更吸睛

― 配 色 ―

以適合女性的粉紅色和偏黃的綠色帶出輕盈感。

― 字 型 ―

改成黑體提高可辨性，並將各項資訊改成小標題形式，分別用一句話總結。

― 對 比 ―

小標題的「5周年」、「50％」等數字相當醒目。觀看者會先注意到數字，然後才開始閱讀文章。

POINT

文 字 較 多 時 可 以 改 用 圖 示

用圖示取代文字，視覺上的資訊傳遞效果會更好。

限時優惠的輪播廣告

| 目的 | 促銷、優惠活動公告 |
| 觀看對象 | 消費者 |

☑ 我想簡單一點，只用文字和圖形表現
☑ 我想設計成男女都會被吸引的中性路線
☑ 我希望設計能連結任何類型的商家

題目：試根據下列原稿思考如何設計。

- 每季重點網路限定商品
- 限時促銷的橫幅廣告
- 全品項最多打三折 · 1/27下午5點活動開跑

BEFORE

無照片設計

WEB LIMITED SELECTION

TIME SALE

MAX
70%
OFF

1.27.Thu.17:00まで

吸睛秘訣

只用文字資訊構成，避免照片帶來先入為主的想像。

— 配 色 —

藍灰色色塊的印象較為成熟安靜。橘色也是很中性的顏色。

— 字 型 —

選擇最中規中矩的字型，編排上也很簡易，避免偏向任何一種喜好。

— 對 比 —

想強調的重點可以放在版面中央。以本例來說，要強調的是數字「70%」。

POINT

注 重 實 際 資 訊 的 設 計

經 常 會 以 文 字 和 插 圖 為 主

- 若用照片會令觀看者產生定見
- 若想以資訊為重，也可以不使用照片
- 全文字編排可以給人安心、信賴的感覺

【 使用的照片 】

ARRANGE

1

搭配圖示和漫畫效果線

AFTER

TIME ⏰ SALE

MAX **70**%OFF ▶ 1.27.Thu.17:00まで

效果線可以將觀看者的視線集中到中央，有助於加深印象。

這樣修改**更吸睛**

— 配 色 —

中央形成一塊空白處，強調了橘色文字，整體也給人積極的印象。

這樣修改**更吸睛**

— 配 色 —

設計成類似漫畫分格的風格，左右則依男女分別選擇配色。

ARRANGE

2

插圖之間
穿插實際照片

概念用插圖，實際商品用照片表現。依性質使用不同素材，就能做出好看又不失平衡的版面。

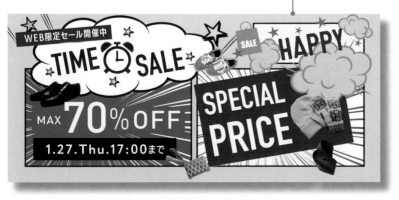

信用卡活動的廣告

| 目的 | 宣傳信用卡與刷卡消費優惠 |
| 觀看對象 | 消費者 |

- ☑ 我想介紹累積點數的方法
- ☑ 我想避免版面都是長方形卡片的照片
- ☑ 我想以綠色的品牌色為主色調

BEFORE ## 只有方方角角的照片

貯め方いろいろ！ ポイントはまとめて。

APP CANPAIGN 9.1FRI→9.10SUN

アプリ会員の皆様に、その場で使えるお得なクーポンをプレゼント！

ポイントカードで貯まる

クレジットカードで貯まる

WEBショップで貯まる

不知道如何在百貨公司累積刷卡消費點數的人比想像中還要多，所以我想用設計引起他人的興趣，介紹優惠資訊。

這部分差強人意

— 配色 —

信用卡眼花撩亂的顏色令人分心，版面沒有整體感。文字的配色也太喧鬧。

— 字型 —

雖然使用可辨性較高的黑體字，但加了太多效果，例如外框、斜體，反而變得難以閱讀。

— 對比 —

女性人物的照片太小，沒有充分發揮效果。

POINT

要如何消除難用的印象？

- ・利用人會優先看向人物的視覺習慣
- ・加入綠色的品牌色
- ・改變矩形照片的安排方式，版面印象也會改變

【 使用的照片 】

照片的形狀
會左右版面的印象

照片去背後，替版面留下更多
空間。照片加上圓形相框，或
用圓形色塊框起來，可以增添
活力與親切感。

這樣修改更吸睛

— 配 色 —

以綠色的品牌色為底色，版
面有整體感多了。

— 字 型 —

去除文字框線，改回最簡
單的形式。

— 對 比 —

以大張人物照片為主角，可
以增加親切感。

用圓形色塊框住去背照片

AFTER

クレジットカード
で貯まる

CLUB NAME
1234 5678 1234
04 00/00
CARDHOLDER

ポイントカードで
貯まる

WEBショップで
貯まる

PAYMENT

CARD　$　¥

BUY

貯め方
いろいろ！
ポイントは
まとめて。

メンバーズカード
で貯まる

CREDIT CARD
0123 4567 8901 2345
CARDHOLDER NAME

APP SHOP)) APP

CANPAIGN
9.1FRI ▶ 9.10SUN

アプリ会員の皆様に、
その場で
使える　**お得なクーポンをプレゼント！**

1. 保留部分背景

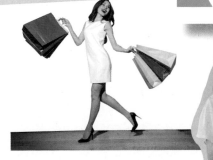

POINT

其他剪裁照片的方法

2. 活用原本的背景做成貼紙風

運動鞋的廣告

| 目的 | 提升企業形象 |
| 觀看對象 | 跨企業的合作場合 |

☑ 我希望做出以示意照為主的商品廣告
☑ 商品不太起眼也沒關係
☑ 希望能透過廣告表現自己是一間注重健康的贊助商

BEFORE 滿版照片的設計

ACTIVE SHOES

ACTIVE SPORTS SHOES VARIATION
SUMMER COLLECTION

RUNNER GIRL

這部分差強人意

滿版照片能創造不錯的視覺震撼力,但如果裁切方式不當,也可能做出意義不明的廣告。

— 配 色 —

注重文字的清晰度,所以選用白色文字。可是光這樣很難看出是什麼的廣告。

— 字 型 —

選用沒有特徵的標準字型,但也使得版面有些無趣。

— 對 比 —

無法一眼看出是運動鞋的廣告,可能會有人以為是提倡慢跑或塑身的廣告。

POINT

目前主旨不夠明確!
如何明確表現商品廣告的性質

・另外放一張獨立的商品照,幫助觀看者察覺廣告性質
・照片加工一下,增加變化感
・人物照片裁切方式不自然,版面看起來很不平衡

【 使用的照片 】

一看就知道
商品鎖定了
注重健康的女性

活用去背照片的設計

AFTER

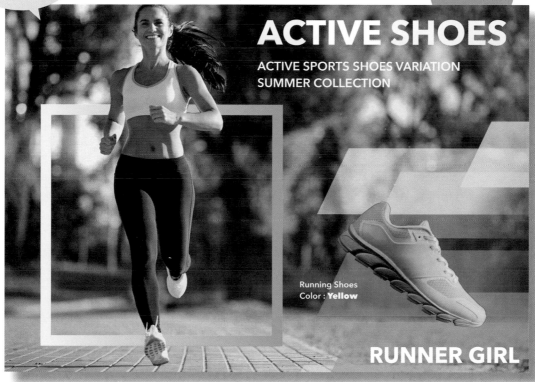

ACTIVE SHOES

ACTIVE SPORTS SHOES VARIATION
SUMMER COLLECTION

Running Shoes
Color : **Yellow**

RUNNER GIRL

插入去背照片增加版面活力，並加入有起伏變化的
圖形，增添趣味性。

這樣修改更吸睛

— 配 色 —

從商品固有的顏色來挑選
配色，版面也會有整體
感。

— 字 型 —

人物周圍加上一個方框裝
飾，鞋子照片的背景則配
合行進方向安插一些有斜
邊的圖案。

POINT

照 片 去 背 之 後
變 化 彈 性
會 大 幅 增 加

照片去背可以凸顯物體本
身的輪廓，增加版面上的
變化，具有營造活潑印象
的效果。

零食包裝設計

☑ 我想設計出適合工作空檔拿起來吃的感覺
☑ 我想做成開會時收到會開心的設計
☑ 我想做出吸引人拍照上傳的漂亮包裝

BEFORE　　包裝上的大大文字

這部分差強人意

— 配色 —

標題文字和洋芋片的照片重疊，顏色又很接近，商品名稱可辨性差。

— 字型 —

看起來像是要吸引到兒童～國高中生的注意，不符合這次設定的客群。

— 對比 —

目前包裝上要素很多，印象也偏歡樂，希望風格再沉穩一些。

商品名稱盡可能放大，幾乎不留白。周圍要素的編排也很活潑，整體印象輕鬆又有生氣。

POINT

如 何 設 計 出 更 加

成 熟 、 穩 重 的 感 覺 ？

- 想做成讓人願意帶到職場上的穩重設計
- 想要多一點高級感
- 希望能表現出對原料的堅持，且與其他同類商品有所差異

【 使用的照片 】

增加留白，醞釀高級感

AFTER

要素之間
不重疊
能表現優雅感

充分留白且每個要素所屬群組
分明，即使文字較小也能清楚
傳達內容。

這樣修改 *更吸睛*

一 配 色 一

客戶提供的LOGO放在中
央位置，旁邊保持乾淨、
留白充足，看起來優雅多
了。深綠色＋金色也是非
常高雅的配色。

一 字 型 一

增加留白，縮小文字，就
可以營造出截然不同的印
象。

一 對 比 一

留白多一點可以產生適度
的緊張感，讓版面看起來
更有質感。

POINT

要 素 群 組 化

人會將同性質的資訊視為一個群組，所以將版面上的資
訊分類清楚，觀看者也能更快吸收內容。例如右邊範例
的留白程度雖然介於BEFORE和AFTER之間，不過各項
要素分組明確，所以看起來也很整齊。

內容分組明確
辨讀輕鬆
不費力

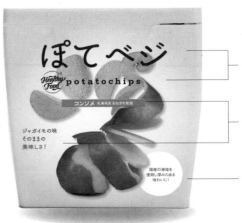

群組1
標題

群組2
補充標語

群組3
與2不同的
補充標語

老師自製的研討會講義

目的	研討會結束後發配的資料
觀看對象	參加研討會的學員

- ☑ 我想將研討會內容的簡要統整發給學員
- ☑ 每個項目的文字量不盡相同
- ☑ 我想放上研討會當天的照片作為紀錄

BEFORE　　要素隨意堆放

標題夠大。至於內容部分，雖然預期能分成小項目個別總結，但各項內容文字量都不一樣，光看排版就可以感受到設計者在整理內容時吃盡了苦頭。

WORK STYLE
あたらしい働き方を実現！

世の中によくあるような構造を変える、という発想から新しい事業を生み出し、成功させ続ける新規事業が多くありつつも事業成長に悩んでいる様々な企業に対し、クライアントと関係性を変えながら新しい事業作りをされた経緯や事業への想いなどをインタビューさせて頂きました。

**ITビジネスを投じて
日本の社会課題に貢献**

POINT 01

新しい事業作りにチャレンジしています。また、中小企業の新規事業を作るところをサポートしたいです。資金と人を送り込むことによって事業承継を解消し、若手にも経営の機会を与えられるようにしたいと思っています。

POINT 02

**新しい事業を生み出し、
成功させ続ける**

長く存続する企業に共通しているのは、前者の事業を手がけていること。ただし、そうした事業はなにも当社が提供しなくても、必ず代わりにほかの事業者が提供するもの。

POINT 03

**資金と人を送り込み、
事業承継を解消**

中小企業の新規事業を作るところをサポートしたいです。資金と人を送り込むことによって事業承継を解消し、若手にも経営の機会を与えられるようにしたいと思っています。

**中小企業の新規事業を
作るところをサポート**

今後、急速に変化していく日本社会の発展に向けて、企業と個人に変革の機会を提供する当社の存在意義はさらに重要となります。そのために、私たち自身が永続的に発展していかなければならないと感じています。

POINT 04

這部分差強人意

— 配色 —

標題用紅色框線圍起，重點用灰色圖案標示，看起來並沒有仔細思考過配色的意圖。

— 字型 —

圓黑體雖然有親切感，但文字量太多，擠成一團難以閱讀。

— 對比 —

想強調標題又想凸顯照片，版面焦點模糊。

POINT

光塞入要素就已經絞盡腦汁
根本無暇顧及美觀與否

・版面上要素過多，需要重新整理
・想將所有照片都放上版面，充分發揮照片效果
・只有文章很難閱讀，想加點圖片

【 使用的照片＆插圖 】

卡帶式編排法

AFTER

卡帶式編排法就是將各項要素像錄音帶一樣分別整理成一個資訊方塊。這種作法非常適合用於打造整齊有序的版面。

這樣修改更吸睛

― 配 色 ―

以黃色為主要配色，表現正向、積極的精神。也增添社交性、團體意識等印象。

― 字 型 ―

配色已經給了版面十足的親切感，所以字型可以改用乾乾淨淨的標準黑體維持安定感。

― 對 比 ―

標題改用圖片表現，大小不拘。照片刻意放大，內容則濃縮成三個重點。

WORK STYLE
新規事業
事業継承
社会問題
ITビジネス

あたらしい働き方を実現！

クライアントと関係性を変えながら
新しい事業作りをされた経緯や
事業への想いなどをインタビューしました。

POINT 01
**ITビジネスを投じて
日本の社会課題に貢献**

新しい事業作りにチャレンジしています。また、中小企業の新規事業を作るところをサポートしたいです。資金と人を送り込むことによって事業承継を解消し、若手にも経営の機会を与えたいと思っています。

POINT 02
**新しい事業を生み出し、
成功させ続ける**

長く存続する企業体に共通しているのは、前者の事業を手がけていること。ただし、そうした事業はなにも当社が提供しなくても、必ず代わりにほかの事業者が提供するもの。だから、その市場で選ばれ、生き残るには、No.1になるしかありません。会社を50、100年存続させるために、今なにをすべきか。起業してから10年後も存続しているのは、100社に１わずか２〜３社と言われています。その中で、会社を長く発展させるにはどうしたらいいのか、これがテーマですね。

POINT 03
**資金と人を送り込み、
事業承継を解消**

中小企業の新規事業を作るところをサポートしたいです。資金と人を送り込むことによって事業承継を解消し、若手にも経営の機会を与えられるようにしたいと思っています。

REALIZING A NEW WAY OF WORKING IN A NEW BUSINESS!

POINT

適合卡帶式編排的設計品一覽表

- 美術館等展示傳統物品的設施介紹手冊
- 商品之間不能有優劣之分的型錄
- 公司內刊物　　● 簡報資料

照片集中擺在一起就能放大尺寸

園遊會跳蚤市場的宣傳單

目的	做成傳單、上傳社群媒體吸引客人
觀看對象	他校學生、一般客人

☑ 我希望設計得歡樂又活潑
☑ 我希望素材充滿熱鬧的動作感
☑ 商品照片由各攤位提供，所以拍法都不一樣

BEFORE

排版整齊、配色單一

照片是向參加攤位蒐集來的，所以拍法並不統一，這時若用白色背景看起來會很乏味。商品周圍可以增加繽紛的色彩或其他素材，營造活動的熱鬧感。

TOY & kids item

各店にオススメギフトが揃いました！

Fashion

学園祭ミライの
フリーマーケット

2.6 SUN >> **3.14** SAT

FOOD

SWEETS

這部分差強人意

— 配色 —

雖然照片本身色彩豐富，白底黑字的設計還是太枯燥。我希望能用更豐富的顏色表現活動的精彩。

— 字型 —

整體使用圓黑體確實很有親切感，不過標題也因此不夠醒目。

— 對比 —

照片和裝飾的英文字太大，破壞了版面的平衡。標題應該要更顯眼才對。

POINT

雖然照片都是彩色的，其他部分卻乏善可陳！

・使用較多去背照片時，留白可能會令人感覺冷清
・可以增加背景色或強調標題
・想了解照片的編排還可以怎麼變化

【 使用的照片 】

旋轉照片，配色也鮮豔一些

AFTER

試著讓照片和文字帶點角度，
成功做出了活力四射的設計。

這樣修改更吸睛

— 配 色 —

照片看起來參差不齊時，
背景可以鋪上一些有特色
的繽紛圖案，營造整體
感。

— 字 型 —

標題改用淘氣的裝飾文
字。但也要避免使用太幼
稚的字型。

— 對 比 —

弧形或波浪形編排標題和
標語文字，觀看者會更容
易產生共鳴。

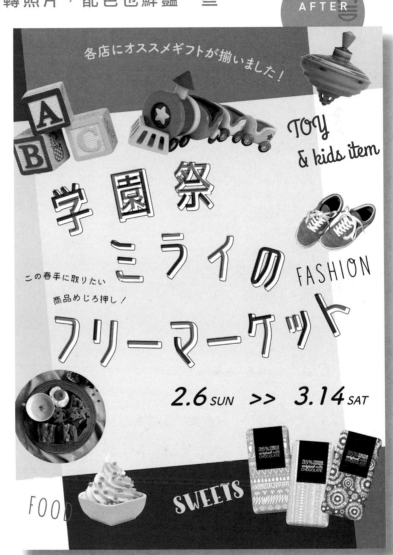

POINT

フリーマーケット
↓
フリーマーケット

除 了 利 用 旋 轉，
還 能 用 配 色 創 造 動 作

每個文字都採取不同的配色模式，比統一使用
相同配色看起來更有活力，能營造精力充沛的
印象。

照片背景去乾淨
更容易加上
動作變化

119

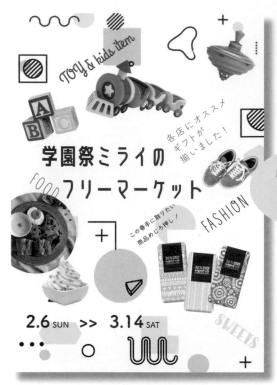

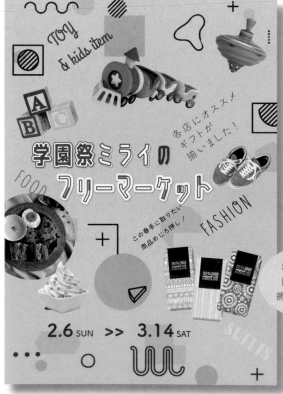

ARRANGE

1

特殊圖形
分布在背景

多樣的圖形四散在背景，營造出版面的活潑感和熱鬧感，但也降低了標題的存在感。再想想其他方案吧。

用照片和圖形營造活力充沛的版面

標題背後加上紛紅色緞帶，發揮強調效果

＋ PLUS α

＋ PLUS α

標題文字裝飾得可愛一些，例如增加框線。其他要素也改用不同色彩，增加版面豐富度。

利用大片色塊整合散亂的背景圖案，將視線引導到照片上

白色背景太冷清，所以改用粉紅色填滿。整面色塊可以統整版面上所有要素。

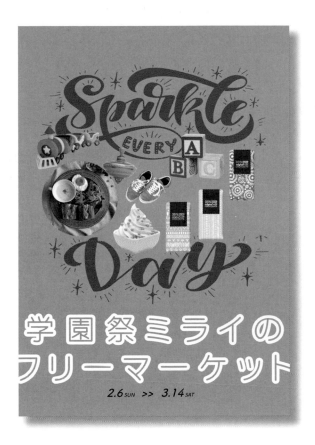

想強調東西時置中配置是個穩健的方法

ARRANGE

2

文字排印
穿插照片拼貼

文字排印風格大膽，照片也集中編排在中央。將要素統一放在中央，版面看起來更加乾淨清楚。

色塊妥善編排也能達到凸顯標題的效果

ARRANGE

3

標題背後鋪上色塊
可以增加層次感

由於標題位於版面下方，所以這邊想了個辦法增加醒目度，也就是插入一個顯眼程度不輸給文字排印風格的斜向色塊。

POINT

文 字 排 印 也 是
影 響 視 覺 的 要 素 之 一

2個顏色交互穿插成一種規律，形成一種文字排印設計。

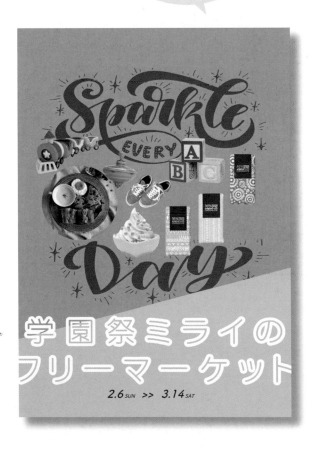

雜誌封面人物是外國演員

目的	男性時尚雜誌
觀看對象	喜歡該演員的讀者

- ☑ 我想避免設計干擾到照片
- ☑ 我想做出對比鮮明的設計
- ☑ 我希望配色整理得乾淨一點

配色和照片顏色衝突

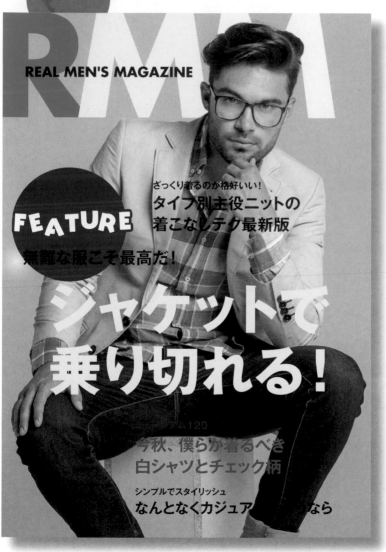

雖然能理解設計者是為了增加封面的醒目度而選擇使用鮮明色彩，但和照片關聯性較低的配色卻與設計原則背道而馳。

這部分差強人意

— 配 色 —

照片本身的色調和文字附近的色彩太多，看起來有點紛亂。

— 字 型 —

刻意放大可辨性高、方方正正的標準黑體，不過尺寸太大反倒有可能埋沒人物的存在感。

— 對 比 —

文字大到幾乎淹沒整個版面，加上顏色又多，變得有點綜藝感。

POINT

整理人物照片與文字的關係
設計好壞也會隨之定調

- 顏色只留3～4種，注意版面平衡
- 可以選擇更有味道的字型
- 人物照片周圍乾淨一點，製造對比

【 使用的照片 】

除非別有用意，否則文字的顏色最好選擇照片上也有的顏色。例如範例就選了外套、牛仔褲和襯衫的顏色。

從照片中挑選文字的顏色

AFTER

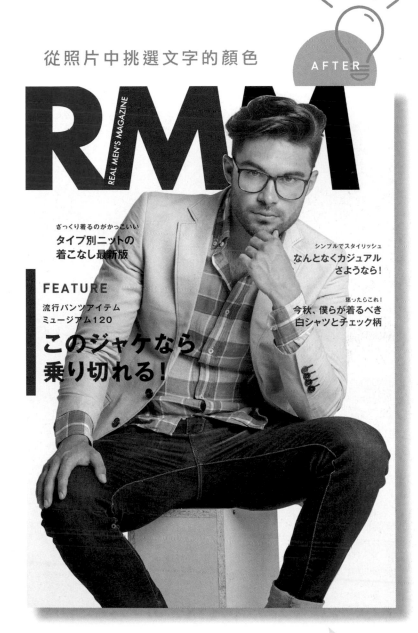

RMM

REAL MEN'S MAGAZINE

ざっくり着るのがかっこいい
タイプ別ニットの
着こなし最新版

シンプルでスタイリッシュ
なんとなくカジュアル
さようなら！

FEATURE
流行パンツアイテム
ミュージアム120

迷ったらこれ！
今秋、僕らが着るべき
白シャツとチェック柄

このジャケなら
乗り切れる！

這樣修改更吸睛

― 配色 ―

加強背景和文字的顏色對比也能提高可辨性，令版面看起來錯落有致。

― 字型 ―

消除文字之間的強弱關係並縮小、集中一點，人物看起來更有氣質。

POINT

人物照片
要擺在標題的前方

希望只有背景特別明亮，
且強調人物在標題之前時

潔白背景能加強要素之間的對比，版面看起來也會很乾淨。人物照片放大配置且其中一部份蓋住標題，可以更清楚表現要素之間的強弱對比。

白色背景
更明亮，
印象更鮮明

古典音樂會的傳單

| 目的 | 持續宣傳至活動當天的傳單 |
| 觀看對象 | 喜歡古典音樂的聽眾 |

☑ 我希望活動資訊顯眼一點
☑ 我希望不了解古典音樂的人也能輕鬆參與
☑ 我希望多準備幾種方案避免設計太單調

文字完全被照片比下去

プラチナクラシカル
シンフォニーオーケストラ

第18回
定期演奏会

Eberhard Cabanille

交響曲第5番 イ單調Op 20

【コンサートでのルール・マナーについて】
会場内外で他のお客様の迷惑になる行為はおやめください。
また、係員の指示に従わない場合は、
強制的に退場していただくか入場をお断りする場合がございます。

Friedhelm Luciano
ピアノ協奏曲第2番 ヘ單調Op 80

10.24 sun
開場 13:00 開演 14:00

スクエア
ダイヤモンド会館
大ホール

希望吸引人潮而將人物照片
做成拼貼風。雖然用鮮明的
色塊框住必要文字資訊，但
文字本身還是不顯眼。

這部分差強人意

― 配色 ―

背景的底色給人清爽的印
象，可是我希望配色跟古
典音樂會的連結性再強一
點。

― 字型 ―

目前的字型是適合表現傳
統內容的明朝體類，但本
身的印象很薄弱，導致觀
看者需要花時間理解版面
內容。

― 對比 ―

雖然表演者的照片夠大，
但照片和背景色的色調不
合，整體看起來零零落落
的。

POINT

照片和背景色沒有關聯
需重新整合版面要素

・想將換一個更符合照片調性的背景色，展現內斂的感覺
・雖然配色要配合照片氛圍，但也想避免昏暗冷清的印象
・照片太大導致平衡很差？想想其他活用照片的方法

【 使用的照片 】

 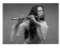

英文字增添有特色的視覺效果

使用人像照的活動宣傳設計品，可以搭配特殊設計文字創造震撼力。而且文字資訊分屬群組明確，版面條理分明。

這樣修改更吸睛

— 配 色 —

統一照片與背景色的色調，版面看起來沉穩了許多。照片也可以視為背景的一部份來處理。

— 字 型 —

表演者資訊的文字加點視覺效果更引人注目。

— 對 比 —

照片集中在同一個區塊，可以為版面留下更多空間，令觀看者感到放鬆。

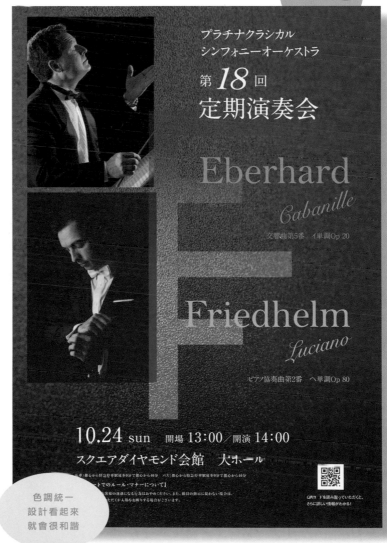

色調統一
設計看起來
就會很和諧

POINT

色調不一　　　濃厚色調表現穩重感

只要掌握色調給人的印象
配色將再也難不倒你

色調不一的版面看起來雜亂無章，
所以配色時應留意色調是否統一。

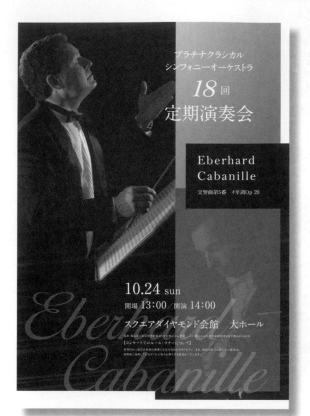

ARRANGE

1

用烏賊色調
統整照片和配色

整個版面套用同一種色調，強化整體
感並表現高級感。烏賊色調也很適合
表現溫馨的情調與時代感。

以照片為背景，
並用烏賊色
表現高級感

還可以
改變直橫向！

ARRANGE

2

人物照片
對稱編排

多張人物照片採對稱編排方式拼
貼成背景，讓觀看者的視線自然
集中到中央標題處。

資訊統整
在下方，
營造安心感

ARRANGE

3

改變照片色調
以免印象單一

將照片調整成和原先完全不一樣
的色調。烏賊色調的主視覺與黑
色背景共築一座神秘且奇幻的世
界。

插圖可以
增加親切感

ARRANGE

4

做成咖啡廳活動般的
輕鬆風格

樂器用插圖形式表現，照片也加
工成和原本截然不同的模樣。接
近紙張原色的背景色搭配雙色印
刷的手法，產生一種溫暖的感
覺。

POINT

煩惱配色時，
可以選擇原色紙材質

覺得純白色背景很單調時，使用未漂白的
原色紙材質也能讓版面頓時雅致許多。象
牙白或米白色的色塊也能發揮類似的效
果。

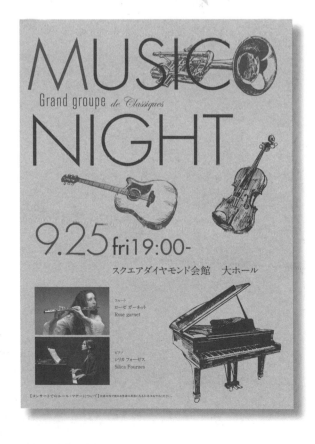

棒球球員的海報、明信片

| 目的 | 棒球球員的周邊商品 |
| 觀看對象 | 棒球球員的粉絲 |

- ☑ 我想以代表隊伍的紅色為主色調
- ☑ 我希望球員的照片顯眼一點
- ☑ 我想做出張力十足的帥氣設計

BEFORE　如肖像畫般對齊網格配置

明明照片的風格相當厚重，版面配色卻偏活潑、輕鬆。所有要素一板一眼對齊網格，導致版面重心分配不均，力道也不夠。

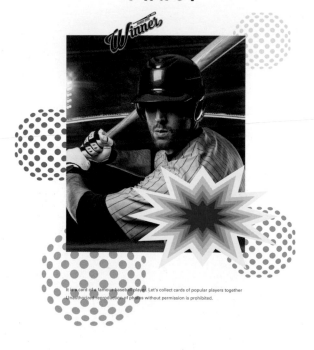

THANK YOU
BASEBALL
FANS!

It is a card of a famous baseball player. Let's collect cards of popular players together
Unauthorized reproduction of photos without permission is prohibited.

這部分差強人意

─ 配 色 ─

版面上有太多比照片鮮豔的圖形，紅色的隊伍色完全沒有得到發揮。

─ 字 型 ─

字型看起來疲軟無力，缺發氣勢與魄力。

─ 對 比 ─

感覺所有要素都在中央擠成一團，版面缺乏震撼力。

POINT

欲做出張力十足的版面，要素溢出版面的效果奇佳

- 文字刻意放大，甚至邊緣溢出版面
- 如果照片也要放大，可以裁掉背景增加魄力
- 以拼貼文字襯底，凸顯球員照片

【 使用的照片 】

AFTER

文字放大至溢出版面

充滿氣勢的文字大到穿出邊界，表現出激情。

這樣修改更吸睛

― 配 色 ―

配色模式維持單純，以代表隊伍的紅色為主色調，穿插少許沉穩的顏色。保守一點的配色可以體現帥氣的感覺。

― 字 型 ―

使用有趣的藝術字體拼貼，且盡可能展現遊戲性，就能營造出運動賽事的氛圍。

― 對 比 ―

照片去背可以強調人物本身的動作，讓觀看者產生身歷其境的感覺。

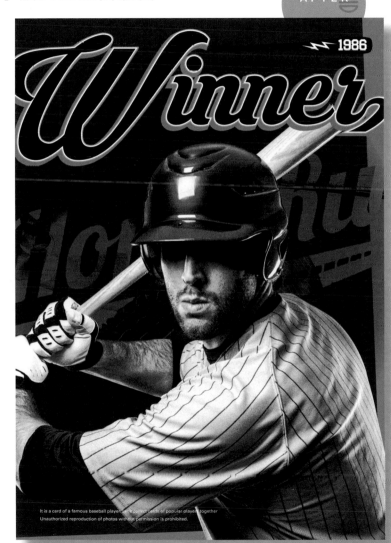

POINT

應 選 擇 部 分 被 裁 掉
也 不 影 響 閱 讀 的 字 型

如果打算裁掉部分文字，必須選擇裁掉後不影響辨識的字型。比方說圖中右邊的字是「G」，可是看起來也像O或C，這種情況就有可能造成混淆。

背景的照片改成單色調，可以加深印象

129

感覺得到人情溫暖的舞台劇傳單

目的	宣傳活動的傳單
觀看對象	劇場觀眾

- ☑ 我想呼應戲劇主旨的「幸福感」
- ☑ 我想用能展現人情溫暖的素材點綴整體設計
- ☑ 我想在設計中使用黑白照片

BEFORE 只使用標準字型的設計

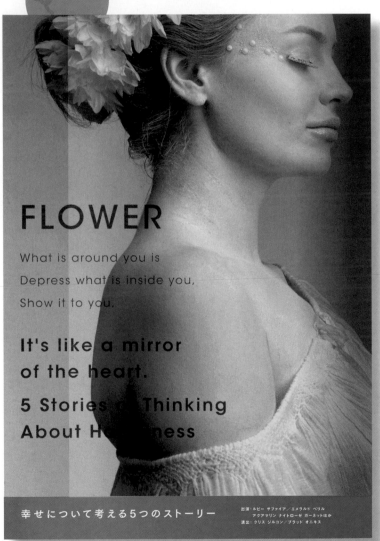

FLOWER

What is around you is
Depress what is inside you,
Show it to you.

It's like a mirror
of the heart.
5 Stories of Thinking
About Happiness

幸せについて考える5つのストーリー

出演：ルビー サファイア／エメラルド ベリル
アクアマリン ナイトローゼ ガーネットほか
演出：クリス ジルコン／ブラッド オニキス

編劇希望只用他提供的黑白照片進行設計。所以試著用設計手法避免版面看起來枯燥乏味，同時發揮黑白照片的特色。

這部分差強人意

― 配 色 ―

為了配合黑白照片而不添加任何彩色，結果呈現出來的感覺相當陰鬱。

― 字 型 ―

標準字型雖然令人感到安心，卻也因為沒有任何多餘的要素，使得版面看起來太簡潔、毫無生氣。

●memo

單色調與灰階的不同

單色調（右）的概念是只用黑白2色來表現畫面。灰階（左）則是運用白黑之間不同程度的灰色來表現，所以比較能保留照片本身的色彩濃淡。

POINT

這樣根本看不出重點！
如何在過度整潔的版面加入變化？

- 追加示意照，照片再修飾一下
- 以不破壞黑白照片的氛圍為前提，加入淡淡的顏色
- 交錯使用風格差異較大的字型

【 使用的照片 】

結合質感溫和的素材

AFTER

設計師決定增加一些免費素材。從「FLOWER」這個劇名聯想，加入一朵黑白色調的花朵照片。需注意的是，照片必須和編劇討論並經過同意後才能追加。

這樣修改更吸睛

― 配 色 ―
調整黑白照片的濃淡，並於某部分加點顏色，表現明亮的印象。

― 字 型 ―
標準字型與手寫風文字穿插配置。

POINT

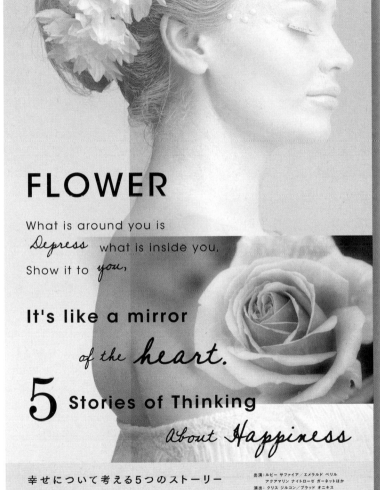

FLOWER

What is around you is
Depress what is inside you,
Show it to *you,*

It's like a mirror
of the heart.

5 Stories of Thinking
About Happiness

幸せについて考える５つのストーリー

出演：ルビー サファイア／エメラルド ベリル
アクアマリン ナイトローゼ ガーネットほか
演出：クリス ジルコン／ブラッド オニキス

照片色調調淡
使得人物表情
看起來更輕靈

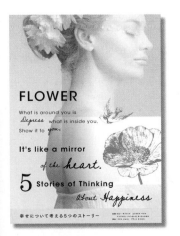

結合自然主題的
插圖

以自然事物為主題的插圖通常比較容易融入版面，例如動物、植物、食物的插圖。

給外國人的東京餐廳指南

目的	東京餐廳指南
觀看對象	在日本企業工作的外國人

- ☑ 我希望封面是外國人會有興趣的風格
- ☑ 我想設計得既時髦又成熟
- ☑ 我想做成不分性別、男女都喜愛的設計

BEFORE　　使用矩形照片

範例為使用矩形照片進行設計的餐廳導覽封面。這次做了2個版本，其中一個使用含背景的完整照片，另一個則是裁掉背景的料理照片。

東京
レストラン
ガイド
TOKYO RESTAURANT GUIDE

高級感のある食材を独創的なメニューで――

時代に左右されない伝統技が光る、スタイリッシュな 200軒

GINZA／AOYAMA／SHIBUYA／ROPPONGI／JIYUGAOKA／MEGURO／SINJYUKU／EBISU
ASAKUSA／TORANOMON／NIHONBASHI／YURAKUCHO and more

這部分差強人意

── 配色 ──

雖然試圖用黑字表現時尚感，不過彩色插圖與照片讓版面重心過度右傾，顯得左側的要素很冷清。

── 字型 ──

選用最簡單的字型。可是文字集中在左邊，感覺反而像在牽制其他要素的表現。

── 對比 ──

「照片的背景」也是一種資訊，如果資訊太多會模糊版面上的焦點。

POINT

想加強版面傳遞的訊息，
也想多用一點巧思

- 考慮將料理照片去背
- 想凸顯照片，增強印象
- 文字顏色太枯燥，想要活潑一點

【 使用的照片＆插圖 】

使用去背照片

AFTER

將餐點的照片去背後放在版面中央，吸引目光集中。版面整體平衡也拿捏得很好。

這樣修改更吸睛

— 配色 —

食物主題適合暖色系配色，所以這裡用活潑、中性的橘色作為重點色。

— 對比 —

在照片周圍貼上和美食有關的插圖，看起來會更加平易近人。

高級感のある食材を独創的なメニューで——

TOKYO

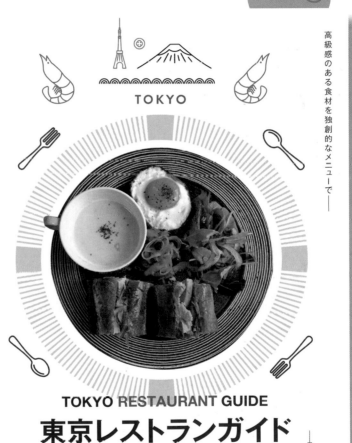

TOKYO RESTAURANT GUIDE

東京レストランガイド
200 stores
時代に左右されない伝統技が光る、スタイリッシュな名店

GINZA／AOYAMA／SHIBUYA／ROPPONGI／JIYUGAOKA／MEGURO／SINJYUKU／EBISU
ASAKUSA／TORANOMON／NIHONBASHI／YURAKUCHO　and more

POINT

DANCE SHOW
5th Anniversary

文 字 放 在 版 面 邊 緣 ，
可 以 強 調 中 央 照 片 的 存 在

照片周圍清空，便能大大提升照片內物體的存在感，文字的說明性也會得到加強。不起眼的文字大小效果更好。

標題放在
上面或下面
都沒關係

吸引觀光客的商店名片

| 目的 | 吸引更多外國客人上門 |
| 觀看對象 | 來日本旅行的外國觀光客 |

☑ 我想設計出能吸引外國觀光客的現代和風感
☑ 我希望設計擁有高級感
☑ 我想使用複色黑和金箔

BEFORE

繽紛的配色

為了吸引外國觀光客，商店名片的設計加入了日本傳統圖紋。

這部分差強人意

─ 配色 ─

亮綠背景搭配亮黃文字雖然很有親切感，卻幾乎沒什麼高級感。

─ 字型 ─

店家LOGO的風格太輕鬆，應換一個可以顯示歷史感、別有一番風味的字型。

POINT

減少色彩、改用黑色背景，即可營造高級感

【黑色的效果】
黑色給人成熟、氣質、高貴的印象。

【黑色的注意點】
黑色是最暗的顏色，所以也可能給人沉悶、恐怖、黑暗、陰森的印象。

●memo

複色黑和K100%有何不同？
黑色的運用技巧

K100%即CMYK中的K調到100%所呈現的黑色。複色黑（rich black）則是用CMYK各色混合而成的黑色，通常是於100%的K中再加入CMY各10～30%。

K100%

複色黑

【 使用的照片&插圖 】

減少色彩，改用黑色背景

AFTER

減少色彩帶出成熟感，並使用
黑色背景體現高級感。就算整
個版面漆黑一片，也能利用複
色黑的漸層創造有層次感的設
計。

這樣修改更吸睛

— 配 色 —

商店名稱和圖示的部分使
用金色作為強調色，增添
更多高級感。

— 字 型 —

選擇可以表現歷史感的傳
統襯線體，並用金色增加
高級感。

OMOTENASHI SHOP

TOKYO ASAKUSA

POINT

— 圖紋：K100%

背景：複色黑 —

複色黑在什麼情況下
能產生不錯的效果？

範例的背景用複色黑成功提升了高級感。和風圖案的
部分用較淺的K100%，創造類似特殊印刷的質感。

加上金箔點綴
加強金色的表現

135

免稅店的化妝品海報

目的	宣傳新商品
觀看對象	在免稅店消費的顧客

- ☑ 我想吸引客人多到免稅店消費
- ☑ 雖然整組帶走有優惠，但這次宣傳的重點是精華液
- ☑ 需思考每項資訊之間的優先順序

 BEFORE　有動作的文字在白色背景上非常顯眼

這部分差強人意

— 配 色 —

原本只打算將紅色長條框住的「TAX FREE 免稅」默默放在角落，但實際上卻變成整個版面最顯眼的要素。

— 字 型 —

整個版面看起來用了太多種字型。選擇字型時必須仔細考量鎖定的客群，過濾適合的種類。

— 對 比 —

廣告目的不是推銷化妝品組，而是主打新推出的精華液。但範例上卻看不出重點在哪裡。

明明白色的面積很大，內容卻令人摸不著頭緒。商品一點也不顯眼，看不出來這次主打的新商品是哪一款。

POINT

重點是消費免稅還是化妝品？
必須重新釐清廣告的訴求

- 明明是精華液的廣告，消費免稅的字樣反倒更顯眼
- 身為主角的精華液一點也不醒目
- 反而是限時特賣的化妝品組更吸睛

背景換成漸層色塊

AFTER

版面上的照片只留新推出的精華液，一眼就能看出廣告的主旨。外濃內淡的漸層背景也考以引導觀看者視線集中到中央。

這樣修改更吸睛

— 配色 —

粉紅色的漸層背景將視線焦點更加集中於商品上。商品放在手上的照片也增添了一分親切感。

— 字型 —

選擇傳統且有成熟感的字型。英文字放大，營造時尚感。

— 對比 —

主要商品與限時特賣商品主次地位分明，觀看者也不會混淆。

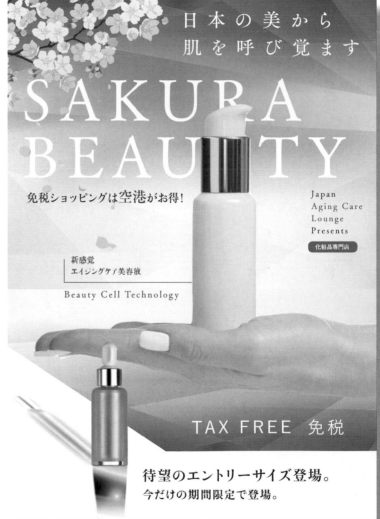

日本の美から
肌を呼び覚ます

SAKURA
BEAUTY

免税ショッピングは空港がお得！

Japan
Aging Care
Lounge
Presents

化粧品専門店

新感覚
エイジングケア美容液

Beauty Cell Technology

TAX FREE 免税

待望のエントリーサイズ登場。
今だけの期間限定で登場。

加上櫻花插圖
增添華麗感

POINT

利用女性模特兒面對的方向
也能將視線引導到商品上

人在看廣告時，通常會先注意到人物。所以將商品擺在人物面對的方向，就能將視線誘導到商品上，同時也能引起觀看者的共鳴。

不知道怎麼處理標題就擺在正中央

假如覺得版面空蕩蕩的，將標題文字移到版面中央就能明顯改善。

文字在上

文字置中

周圍要素自然
有了動作！

如果拿不定排版的主意，不妨將標題文字置中，保證版面立即好看起來。因為標題置中時，周遭的要素會相對產生動作感，增添版面的活力。這個方法對新手來說也很好掌握。以下示範各種置中排版的構圖。

加入其他要素的標題置中版面

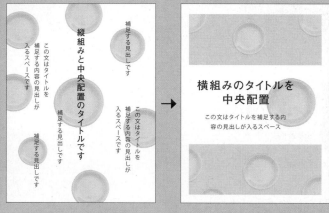

除非別有用意，否則不建議將文字平均散佈在版面上。文字資訊集中於中央可以使版面看起來更緊湊，各項要素也更分明。

實 踐 篇

秘訣在於
標題文字周圍
要充分留白

左邊的標題文字為橫書，右邊則為直書。直書的標題通常能傳達更多文字的情感。

CHAPTER

3

依

「強調重點」
進行設計

表現出隊伍代表色的帥勁

目的	粉絲俱樂部招募會員
強調重點	增加足球員照片的視覺效果

- ☑ 我將球星的照片設計得顯眼一點
- ☑ 我想使用象徵隊伍的黃色
- ☑ 我想去除球員照片上多餘的背景

BEFORE 版面鋪滿代表隊伍的黃色

背景色選用代表隊伍的黃色，強調整體感。

這部分差強人意

— 配色 —

若背景色為黃色，其他要素也不得不跟著使用繽紛的配色。

— 字型 —

「入会募集中」（會員招募中）不只使用明朝體，還過度加工，使得可辨性低落。

— 對比 —

黃色雖然很亮眼，但球員照片卻不清不楚，看不出來到底是要招募什麼東西的會員。

POINT

我想做成凸顯球星的設計，吸引更多人加入俱樂部

- 黃色本身就非常引人注目，所以運用上可以再保守一點
- 我想強調球員且做得很帥氣，吸引更多人加入會員
- 我想讓黃色的制服顯眼一點

【 使用的照片 】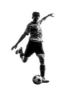

改為黑白背景襯托黃色

AFTER

主打球星
的照片，
吸引更多人加入

YELLOW
GOLD

FAN CLUB

イエロー・ゴールド
ファンクラブ

入会募集中

EXCELLENT
PLAYER

We are a team with
excellent results
Founded in 1965
It is a traditional soccer club

球員原本幾乎隱沒在黃色的背景裡，但經過刪減色彩、加強對比等處理後，現在簡直呼之欲出。

這樣修改更吸睛

— 配 色 —

黃色制服變成版面上最顯眼
的部分，一看就知道這是足
球隊粉絲俱樂部的廣告。

— 對 比 —

雖然球員是黑白照片，但可
透過部分上色後製來加強印
象。球員周圍多留點空間，
也有助於清楚表現主旨。

POINT

用 關 鍵 色 統 一 版 面 印 象

以選手的照片為
背景，標語則放
大到佔據整個版
面，增加訊息強
度。

分成2個不同色
塊的對比構圖，
表現與競爭對手
互 相 對 峙 的 情
景。

網路商店　展示不同穿搭風格

目的	網路商店的穿搭特輯
強調重點	利用不同顏色的標題設計區分穿搭風格

☑ 介紹「甜美派」與「帥氣派」的穿搭範例
☑ 內容是同人不同風格以便比較差異的特別企劃
☑ 希望畫面上能清楚顯示單品對應的風格

BEFORE　　單品所屬風格不夠清楚

新しい生活に、
新しいワードローブが元気をくれる！

フェミニン派＆ハンサム派

テイスト別ワードローブ研究！

版面雖然很整齊，但難以分辨兩種風格差別何在。而且只有黑色文字的配色也顯得有些無趣。

這部分差強人意

─ 配 色 ─
整個版面只用了黑色，不仔細看根本不知道標題在寫什麼。

─ 字 型 ─
標題形式缺乏變化，應該想點不同的花樣。

フェミニン派　COORDINATE

WARDROBE **3**

ハンサム派　COORDINATE

POINT

標 題 涵 蓋 了
哪 些 範 圍 ？

新しい生活に、
新しいワードローブが元気をくれる！

↓

新しい生活に、
新しい**ワードローブ**が元気をくれる！

此處說的標題泛指任何用於強調內容的文字，包含大小主副標題。標題的形式也是影響設計視覺的要素之一，相當考驗一名設計師的美感與實力。

WARDROBE **3**

【 使用的照片 】

用顏色區分風格更清楚明瞭

AFTER

頂端照片搭配風格強烈的雙色圖形，強調兩種風格的差異。

Handsome

新しい生活に、
新しい**ワードローブ**が元気をくれる！

フェミニン派
&
ハンサム派

Feminine

テイスト別
ワードローブ研究！

這樣修改更吸睛

— 配 色 —

明確區分兩種風格之後，版面整體也變得有聲有色。

— 字 型 —

「甜美派」和「帥氣派」的英文分別用不同字型表現。字型的選擇並沒有一定的規則，端看設計師個人的能力。

フェミニン 派の着こなし

Feminine

< COORDINATE

他にも
フェミニン派の
WARDROBE
3

Feminine

ハンサム 派の着こなし

POINT

常 見 的 標 題 設 計

新しい**ワードローブ**

フェミニン派の

ハンサム 派の着こなし

常見的有以上3種：中空文字、背景填滿顏色、加底線。

他にも
ハンサム派の
WARDROBE
3

Handsome

Handsome

COORDINATE >

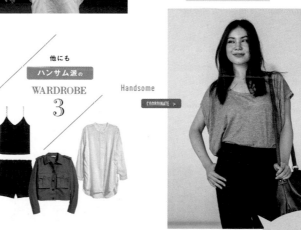

底線就像
重點標記
能輕鬆融入設計

善用生動活潑的照片

BEFORE　　依循框架的配置

Special **Interview**

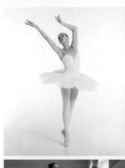
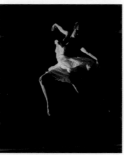
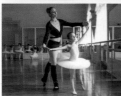

天才バレエダンサーの光と影

できないのにできる、
と言うことは無責任だ

アジア人が不利とされているものはいろいろありますがバレエもそのひとつかもしれません。骨格が違う、目の色髪の色が違う、メンタルも違う。でも、ロシアの世界的なバレエ団でひとり、主役を踊る人もいます。

実は公演の一週間前にスランプに陥り、今までできていたことも何もできなくなってしまったんです。そんな時、憧れの方にアドバイスをいただいて、それを自信に変えていくしかないと思い続けて、それを自信に変えていくしかないと思いました。本番はもう変わるしかない！って挑戦しました。冷静に見守ってくれていたという母が俯瞰で見守ってくれていたというのもあるかもしれません。そして今、1年目よりも大役に恵まれてロシアでも少しずつ認知されてきた、こともあり、前よりも緊張するようになりました。でもやっぱり、緊張したがいいパフォーマンスができると思っています。本番前はあえて心配な点を考え、リラックスしすぎると失敗に繋がると考え、適度に緊張感を保って自分のパワーに変えられるように心がけていますね。

PROFILE

2000年生まれ、兵庫県出身。13歳でバレエ学校に留学。在学中にスカウトされ、卒業後、バレエ団に入団。パレエ団ロンドンバレエの同期をもち世界屈指のバレエ団。10代で主役を踊るのは日本人として他。

Lesson...

初心者も経験者もレベルや目的に合わせてレッスンが受講できます

リラックスしすぎると失敗に繋がってしまいます。本番前はあえて心配な点を考え、適度に緊張感を保って自分のパワーに変えられるように心がけていますね。

循規蹈矩的排版方式，要素全都整齊安置於框架之內。但也抹煞了奔放感，變得冷靜又乏味。

這部分差強人意

— 配色 —

照片以外的要素都是黑色，版面看起來很沉重。應想辦法做出更呼應照片舞動感的版面。

— 字型 —

標題、引言、內文都是明朝體，無法區分彼此的定位，要素之間缺乏差異。

— 對比 —

所有照片的大小幾乎相同，完全沒有表現出每張照片各自的張力與優點。

POINT

所有照片裁切比例相同，
希望能增加一些變化

【照片裁切】

如果所有照片的裁切方式都一樣，版面不免顯得單調。應適時加入不同構圖的照片，比方說改變人物縮放比例，增加版面的起伏變化。

×

○

【 使用的照片 】

 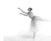

想要增添趣味
可以嘗試更換色調
除了黑白照片之外
還有很多選擇

跳脫框架的配置

AFTER

照片跳脫框架的束縛，並且以超現實的比例表現自由不羈的感覺，令觀看者更容易產生共鳴。

這樣修改更吸睛

— 對比 —

將黑白照片配置得像連拍模式一樣也很有趣。而且這種超脫現實的配置方式也能帶給版面動作感與活力。

POINT

動感十足的設計
易使人產生共鳴

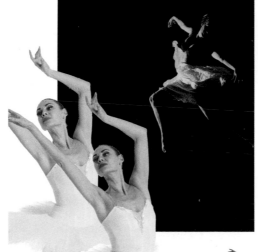

Special **Interview**

天才バレエダンサーの光と影

アジア人が不利とされているものはいろいろありますが　バレエもそのひとつかもしれません。

骨格が違う、目の色や髪の色が違う、メンタルも違う。

でも、ロシアの世界的なバレエ団でひとり、主役を踊る人がいます。

できないのにできる、と言うことは無責任だ

実は公演の一週間前にスランプに陥り、今までできていたことが何もできなくなってしまったんです。そんな時、憧れの方にアドバイスしていただいて。どんなにできなくても、努力を続けて、それを自信に変えていくしかないと痛感しました。本番はもうやるしかない一って挑みました。冷静でいられた自分が逆に不思議でしたね。母の側で見守っていただいたのもあるかもしれません。

そして今一1年目よりも大衆に悪まれてロシアでより緊張することもあり、でも今は、緊張したほうが（いいパフォーマンスができると思っています）リラックスしすぎると失敗に繁がってしまいます。本番はあえて心配な点を考え、適度に緊張感を保って自分のパワーに変えられるように心がけていますね。

Lesson...

初心者も経験者もレベル別的に、合わせてレッスンが受講できます

リラックスしすぎると失敗に繋がってしまいます。本番はあえて心配な点を考え、適度に緊張感を保って自分のパワーに変えられるように心がけていますね。

PROFILE

SPECIAL DANCE PARTY

SPECIAL DANCE PARTY
Merry Christmas

MAGICAL DANCE
CIRCUS SHOW

有趣的照片、充滿戲劇性的照片、超乎現實的奔放設計都會給人較輕鬆的感覺，容易喚起觀看者的共鳴。照片之餘再搭配插圖也有不錯的效果，同樣能喚起共鳴。

天然化妝品的網路商店

目的	網站上的化妝品訂購頁面
強調重點	凸顯商品照

- ☑ 我希望商品說明容易閱讀，並能吸引顧客購買
- ☑ 我希望商品說明和訂購連結位置清楚
- ☑ 我想知道文字看不清楚時如何改善

BEFORE 照片上的文字看不清楚

照片上塞了太多文字，結果所有要素都變得很不上不下。

這部分差強人意

— 配 色 —

照片占滿整個版面，需要花力氣才能看清楚文字。

— 字 型 —

雖然文字以適合表現天然感的明朝體為主，但是看起來幾乎都快消失在背景照之中，難以辨讀。

— 對 比 —

上方為標題和示意照，下方則是訂購資訊，兩者看不出有什麼差異。

照片

圖形

色塊

POINT

背景照片也應視為版面上的資訊之一

- ・文字不要放在照片資訊量較大的部分上
- ・穿插色塊與圖形，有望改善難以閱讀的問題
- ・商品照片也可以考慮去背

【 使用的照片 】

商品介紹用白色背景統整

AFTER

想強調商品是天然植物成分的優點，並藉此吸引顧客購買。商品介紹和照片分開，統整在白色背景的區塊。

這樣修改更吸睛

一 配色 一

原本版面上有黑字又有白字，但現在統一改用白字。

一 字型 一

將商品資訊的文章整理成重點並做成類似圖示的感覺，有助於觀看者快速理解內容。廠商名稱和價格相關資訊則用黑體，減少誤解的機率。

一 對比 一

商品資訊統一放在白色背景的部分，看起來清楚多了。照片去背可以凸顯商品本身的輪廓。

POINT

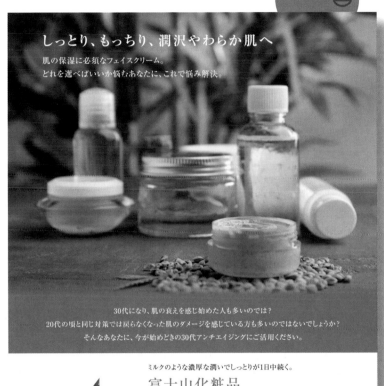

しっとり、もっちり、潤沢やわらか肌へ

肌の保湿に必須なフェイスクリーム。
どれを選べばいいか悩むあなたに、これで悩み解決。

30代になり、肌の衰えを感じ始めた人も多いのでは？
20代の頃と同じ対策では戻らなくなった肌のダメージを感じている方も多いのではないでしょうか？
そんなあなたに、今が始めどきの30代アンチエイジングにご活用ください。

ミルクのような濃厚な潤いでしっとりが1日中続く。

富士山化粧品
リッチ保湿クリーム

ローヤル
ゼリー

植物性の
油脂シア脂

椿オイル

サンプルを
差し上げます

富士山化粧品
リッチ保湿クリーム

30g(1個)　**1980**円

しっとり、もっちり、
潤沢やわらか肌へ

想 要 強 調 照 片 內 的 文 字 時
可 以 用 半 透 明 的 色 塊 鋪 底

如果想在要素密度高的照片裡強調標題文字的存在，可以在文字底部鋪上一層略帶透明感的漸層色塊。

訂購按鍵
做成清楚的
深綠色圖示

介紹健康食品的小冊子封面

- ☑ 目標客群是注重健康的人
- ☑ 我想設計出有益健康的印象
- ☑ 我想善用照片本身繽紛的色彩

 BEFORE　　配色和背景色比照片搶眼

VEGETABLE
NEWS ベジタブルニュースマガジン
MAGAZINE

7 July
Vol.12

Vitamin color

夏のベジタブルフェス開催！

日本最大規模のマルシェがこのたびオープンします。野菜や加工品を扱っている日本全国の農家さんと触れ合いながら、購入できます。
心と体にやさしい製法がモットーのこだわり農家さんが伝授するカフェ型「食べごろ食育プロジェクト」が近日スタート予定。
また近ごろ注目を浴びている農業スタイルが体験できる「学び場特別出荷」を設置。農家だけの特権が味わえます。

照片周圍的配色比照片還要醒目，感覺太喧鬧了點。尤其黃色背景顯眼之餘，還可能令人聯想到「危險」、「警告」等意思。

這部分差強人意

― 配 色 ―

亮黃色背景雖然可以提高醒目度，但卻也有種人工的感覺。

― 字 型 ―

標題選用較粗的無襯線體展現十足的力道，印象上也很俐落。但並不符合起初設定的方向。

― 對 比 ―

鮮豔的背景色和上下兩端夾住照片的大文字，都讓照片看起來被擠壓、處境窘迫。

POINT

繽紛的照片再搭配彩色背景
容易顯得凌亂且不安定！

- 配色考慮使用與食品有關的維他命色
- 最好選擇不容易視覺疲勞的溫和配色
- 應避免背景的顏色搶過照片的鋒頭

食物與顏色的關聯
【維他命色系】

溫和的配色
【大地色系】

【 使用的照片＆插圖 】

加入一點點綠色＋維他命色

特輯的英文標題選擇呼應照片色調的維他命色，可以適度保留熱鬧感。背景也鋪上大地色的葉片圖案，營造安穩的印象。

這樣修改更吸睛

─ 配色 ─
以綠色為主要配色，給人「有益健康的感覺」。標題文字也統一改成綠色。

─ 字型 ─
標題文字縮小，增加留白。邊緣留白可以令觀看者視線自然往中央聚集。

POINT

維他命色＋大地色構成的背景
可以營造安穩感

大地色是指令人聯想到土地、植物等大自然事物的顏色。由於大家日常生活中較常接觸到這些顏色，因此大地色系配色的接受度也普遍較高。

範例中使用的大地色

照片的相框
也做點變化
增加親切感

親和力十足的食品包裝設計

目的	改變設計以拓展客群
強調重點	手寫文字等率性的設計

- ☑ 我想讓果汁包裝的設計煥然一新
- ☑ 我想改變原本的形象,設計成簡約風
- ☑ 我想減少色彩、改變字型,打造自然的印象

直線條設計理性又銳利

原本的商品包裝是配合各種水果的顏色來設計,平塗的水果插圖感覺也比較幼稚。這次更改設計的目的是希望拓展消費年齡層,所以想表現出天然的印象。

這部分差強人意

─ 配 色 ─

雖然用單一主色表現主題相當簡潔明確,不過背景色太深還是給人一種人工的印象。

─ 字 型 ─

長方形的無襯線體進一步加強了銳利感。

─ 對 比 ─

大量的直線讓設計看起來理性多於感性。希望留白多一點,別塞得這麼密不透風。

POINT

如 何 將 商 品 形 塑 成
適 合 成 人 購 買 的 禮 品

- 以擴大通路為前提思考設計
- 想借助消費者於社群媒體的分享,進一步打開商品通路
- 希望做成比起自己喝,更想拿來送禮的設計

【 使用的照片 】

手寫文字具有
療癒、溫馨
的印象

手寫風文字和曲線可以增添親切感

AFTER

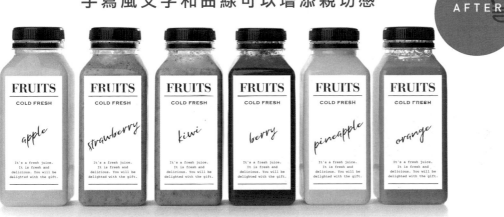

用直線條強調內容，搭配手寫風字體柔化整體印象。直線和手寫風文字的編排方式也能看出一名設計師的敏銳度。

這樣修改更吸睛

一 配色 一

從容器開始重新設計，改成可以看見內容物顏色的透明包裝，如此更容易做成禮盒，吸引客人一次買一組。而標籤的配色則走保守路線，採用單純的白底黑字。

一 字型 一

既然配色單純，字型上就可以多一點花樣，表現活潑感。

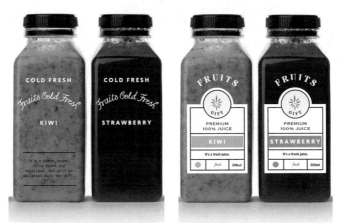

弧形編排的文字可以增添輕鬆感。

POINT

COLD FRESH
Natural & Healthy
100% JUICE

COLD FRESH
Fruits Cold Fresh
Strawberry

PREMIUM
FRUITS
and
Cold Fresh
100% JUICE

簡 單 的 框 線 設 計
容 易 用 於
點 綴 版 面

直線與曲線相互搭配可以增加親切感。訣竅在於分配好文字動作的強弱。

頗具傳統味道的設計

目的	介紹鄉土名產的報導
強調重點	體現傳統工藝的美好

- ☑ 我想做出能感受到優良品質的設計
- ☑ 我想強調商品本身的存在
- ☑ 我希望商品資訊容易閱讀，提高詢問度

BEFORE 以黑體字為主的設計

各地のここでしか手に入らない
名産53品が勢揃い！

郷土が育む
銘品案内

職人のこだわりのつまった銘品がずらり。こ
こでしか手に入らない品も多く揃えていま
す。ぜひ一度ご来場ください。

よもぎと粒あんの味わい
くせになる美味しさです

季節のよもぎもち
やわらかな餅生地によもぎを合わせた春
の大福です。よもぎの深い香り、粒餡の
食感が楽しめます。

特産品に触れる

益子焼
益子焼はぽってりとした厚み
のある器です。小皿各取り揃
えております。

萩焼 花瓶
土や焼成方法によって、ひと
つひとつ違った土のぬくもり
を感じるような表情を見せて
くれます。

富山のお土産としても
大人気のます寿し

富山のますの寿し
笹を敷いた曲げわっぱにシャリを入れ、
薄く切った鱒を乗せて押し寿司にした鱒
の寿しは富山代表の味です。

窯変酒器セット
色味の濃淡やポツポツと見えるピンホー
ルもひとつひとつ違います。ぐい飲みと
しても使える大きさです。

越前生そば
福井の代表的なそば。強力粉
を繋ぎとした蕎麦に大根おろ
しを乗せて出汁をかけて食べ
ると美味しい。

やわらかいまるごと栗と
甘い羊羹の上品な味

強力粉で繋いだコシ
そばの風味も楽しめる

くりむし羊羹
栗の実をまるごと羊羹に混ぜ
合わせた、ほんものの栗羊羹。
伝統の職人技が際立つ味です。

黑體給人的印象偏輕鬆、親切，所以版面看起來很平易近人。不過這次我們的目的是表現商品優良的品質，所以要營造高雅的氛圍。

這部分差強人意

— 配色 —

紅色很有活力，但也因此顯得有點激動，很難吸引人拿起來仔細閱讀內容。

— 字型 —

有紅色又有金色、黃色，色彩過多，影響文字易讀性。

吸睛秘訣

— 對 比 —

目前矩形照片和去背照片的分配比例恰到好處。去背照片的變化彈性比矩形照片更高，容易利用較大膽的加工技巧調整存在感。

POINT

只用黑體不足以表現深度和份量

- 只要調整配色和字型就能表現傳統感嗎？
- 希望再花點心思，凸顯品質的好
- 想放上人物照片，增加版面的起伏變化

【 使用的照片 】

以明朝體文字為主的設計

AFTER

大小標題改用纖細且優雅的明朝體，比較適合這次的主題。

這樣修改更吸睛

一 配色 一

改用較沉穩的綠色，並將色彩數量減少到最低限度，以達到強調商品的效果。

一 字型 一

改成明朝體後整體印象文雅許多，也瞬間變得細膩動人。

一 對比 一

用一些傳統風格的裝飾元素，並讓生產者現身說法，增添版面變化。由人物介紹商品可以增加可信度與說服力。

生產者本人
表述意見

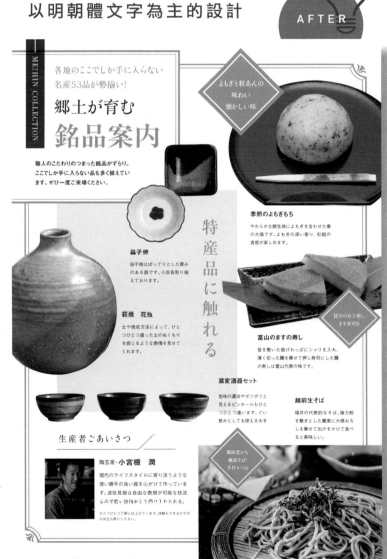

METIIIN COLLECTION

各地のここでしか手に入らない
名産53品が勢揃い！

郷土が育む
銘品案内

職人のこだわりのつまった銘品がずらり。ここでしか手に入らない品も多く揃えています。ぜひ一度ご来場ください。

よもぎと粒あんの
味わい
懐かしい味

特産品に触れる

益子焼

益子焼はぼってりとした厚みのある器です。小皿各取り揃えております。

萩焼 花瓶

土や焼成方法によって、ひとつひとつ違った土のぬくもりを感じるような表情を見せてくれます。

窯変酒器セット

色味の濃淡やポツポツと見えるピンホールもひとつひとつ違います。ぐい飲みとしても使える大き

季節のよもぎもち

やわらかな餅生地によもぎを合わせた春の大福です。よもぎの深い香り、粒餡の食感が楽しめます。

富山のます寿し
ます寿司を

富山のますの寿し

笹を敷いた曲げわっぱにシャリを入れ、薄く切った鱒を乗せて押し寿司にした鱒の寿しは富山代表の味です。

越前生そば

福井の代表的なそば。強力粉を繋ぎとした蕎麦に大根おろしを乗せて出汁をかけて食べると美味しい。

生産者ごあいさつ

陶芸家・小宮棚　潤

現代のライフスタイルに寄り添うような使い勝手の良い器を心がけて作っています。波佐見焼は自由な表現が可能な技法なので若い世代からも開けかえられる。

ひとつひとつ丁寧に仕上げています。体験もできるのでぜひお立ち寄りください。

風味豊かな
越前そば！
手作りつゆ

POINT

傳統風格的裝飾元素

傳統風格的裝飾元素很適合搭配明朝體文字，會產生一種類似書籍封面的知性感。

運動節目的宣傳海報

| 目的 | 引起社會迴響、品牌行銷 |
| 強調重點 | 強而有力的標語 |

- ☑ 除了宣傳資訊，也希望能提升品牌形象
- ☑ 我希望盡可能減少文字量，以視覺為重
- ☑ 我希望將參差不齊的照片整理得有整體感

BEFORE　　　　小小的標題文字

選擇降低文字的JUMP率，希望觀看者細細閱讀。照片雖然放在版面中央，但編排方式卻有些乏味。

普通ではこえられないようなラインをこえて、
未来へと向かう人物同士がクロストークしていきます。
そしてアスリートの"すっぴん"にこそ、私たちが一歩踏み出すヒントがあります。
この番組では、アスリートの素顔に迫ることで、
すべての人たちに対する明日への活力を描きます。

主人公で、超えろ。

這部分差強人意

― 配色 ―

比起大標題和照片，底下金色的色塊反而更顯眼。

― 字型 ―

考量到這是一張海報而選擇可辨性高的黑體字沒問題，只是中央的標題文字縮得太小，四周照片又太搶眼，以至於難以注意到文字。

カラフルスポーツ★テレビ

毎週金曜　よる11時15分

URLwww. colorul sport.co.lp

COLORFUL SPORT
TV

吸睛秘訣

― 對 比 ―

由於目的是宣傳節目，所以下面擺了一個節目LOGO。文字資訊的位置擺在圖片之下，版面看起來會更有可信度。

POINT

調 整 文 字 ＪＵＭＰ 率
創 造 吸 睛 視 覺 效 果

●memo　文字的JUMP率

「JUMP率」用於形容版面上要素之間的大小差距比例。比方說標題文字放大，JUMP率也會提高；文字縮小，JUMP率便會降低。

【 使用的照片 】

大大的標題文字

AFTER

放大對觀看者喊聲的標語，並且改用顯眼的顏色。為他人打氣或訴求較強的標語可以讓觀看者感到安心。

這樣修改更吸睛

― 配色 ―

統一改用白色文字，觀感上清爽許多。

― 字型 ―

標語保留原本可辨性較高的字型，不過與其他文字方塊之間拉開一點距離，本身的字距也稍微加寬。

― 對比 ―

所有照片修改成黑白色調後再拼貼成一張照片。

主人公で、
超えろ。

普通ではこえられないようなラインをこえて、
未来へと向かう人物同士が
クロストークしていきます。
そしてアスリートの"すっぴん"にこそ、
私たちが一歩踏み出すヒントがあります。
この番組では、アスリートの素顔に迫ることで、
すべての人たちに対する
明日への活力を描きます。
それぞれの個性を
お楽しみください。

カラフルスポーツ★テレビ
毎週金曜　よる11時15分
URLwww. colorul sport.co.lp

COLORFUL SPORT
TV
放送スケジュールはこちら

POINT

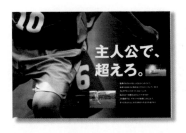

如果還想再做點變化，
重點文字可以換成更明亮的顏色！

想強調的文字到底要再放大還是縮小，必須視版面風格而定。不過唯一可以確定的是，想強調的文字一定要用版面上最鮮明的顏色。

留白空間增加，形成充滿活力和起伏有度的版面

新幹線開通公告海報

| 目的 | 通知會搭乘新幹線的乘客 |
| 強調重點 | 利用去背、裁切創造衝突印象 |

- ☑ 我想去除照片印象沉悶的背景部分
- ☑ 我希望版面焦點在新幹線的照片上
- ☑ 我希望做出俏皮又充滿想像力的設計

BEFORE　　　　使用矩形照片

矩形照片因含有背景，可以凸顯新幹線車體呼之欲出的臨場感。

這部分差強人意

— 配 色 —

照片本身的背景有些單調，所以上下插入黑色色塊，但使得整體變得很陰鬱。

吸睛秘訣

— 字 型 —

可辨性高的黑體，可以確保無論海報張貼在站內何處都足夠顯眼。

— 對 比 —

用版面上端的象徵性標語吸引目光，詳細資訊則集中放在下方。這是提高版面可信度最標準的做法。

●memo
一份案子最好準備3種方案

初期向客戶提供參考範本時，對方通常會要求設計師提供3種方案。第1個範例是參考基準，第2個範例為對照用，第3個範例則是兩者折衷後的方案。

POINT

合作廣告相關的案子時，
客戶經常會要求設計師提出不同方案

- ·新幹線改成去背照片
- ·版面換成繽紛色塊
- ·翻轉風格，換個不同的路線

【 使用的照片 】

使用去背照片

AFTER

去除背景後,新幹線車頭的輪廓更清晰,也多了一分活力。版面因照片去背而多出來的空間則填滿繽紛的色彩。

這樣修改更吸睛

— 配色 —

背景的條紋配色彷彿暗示了電車行進的方向,同時也讓整個版面感覺更加緊湊。

— 對比 —

即使是同一張照片,也會因為裁切方式差異而造就截然不同的印象。去除不必要的背景或做成拼貼照,都可以凸顯照片的存在感。

POINT

PR
東日本

QRコードを読み取っていただくと、
さらに詳しい情報がわかる!

際立つ! 新幹線
はじまる。

The Story Begins Here

| 春休み特別割引中 | 予約受付中 | 30日前にご予約いただけます |

- 3.14 - 関東海新幹線デビュー!

合成風景照,
暗喻故事性

組合兩種經過裁切的照片,編織出故事性。藉由結合印象相反的兩張示意照,更加強調了新幹線的存在。

裁切方式不同
印象千變萬化

善用配色引起的心理效果

了解顏色給人的印象，就有辦法做出配色和諧的設計。
以下借助例題示範不同配色的效果。

由於顏色會影響觀看者的心情，所以思考配色時必須掌握每種顏色造成的印象差異。我們藉著例題思考一下「常見配色的既定印象」和「有強調效果的顯眼配色」。

**例題：請根據以下概念思考
如何製作一幅吸睛的畫面**

BASE

新年特賣活動適合用紅、白、金配色。

- 家居用品網站的促銷活動
- 使用容易聯想到實際生活情景的示意照
- 「SALE」的字樣要夠顯眼，而且要有划算的感覺

常見配色的既定印象

粉紅色是用來象徵女性的經典顏色。

黑色充滿力量，比較陽剛。

黃色配紅色可以表現休閒感。

金色有高級感，氛圍與眾不同。

有強調效果的顯眼配色

前進色強調該部分位置在前。

後退色顯示該部分與照片關係緊密。

膨脹色可以給人游刃有餘的印象。

收縮色可以給人緊湊、誠實的印象。

結 語

設計是一個讓人永遠都在追尋盡善盡美的茫茫世界，時時思索「怎麼樣的設計才是好看的設計」、「怎麼樣的設計才算完成」。有時不免懊悔「要是有更多時間我一定能做出更好的設計」。

我初出茅廬時曾接過一份工作，但才合作一次就成為絕響。因為當時我模仿國外雜誌的設計，卻沒考慮目標讀者的性質並不相同。那是我第一次負責的工作，當時滿腦子只想著做出自己心中理想的設計，頻頻和客戶產生摩擦。正當我察覺自己的方法已經快站不住腳時，才終於開始思索「（客戶心中的）可愛是什麼樣的感覺」、「什麼樣的人會拿起這樣商品，拿起來時又有什麼感覺」。我的視野於是逐漸打開，思考也變得更加靈活。

希望各位讀者看完我統整的設計範例後，能稍微找到自己理解「吸睛設計」的方向。我自己初起爐灶時雖然也看過不少設計書，但卻沒有實踐。我只是隨便翻翻，沒能好好運用。然而隨著經驗持續累積，從事這一行超過10年後我再翻開這類設計書，竟能讀得忘我，也發現書中內容都是我根據經驗得知有用的常見手法。即便各位讀者現在看完本書還沒有什麼感覺，也希望未來累積更多經驗後能再翻開來看看。我也要藉這個機會，感謝協助本書完成的許許多多人。

最後我要問各位讀者一個問題：你想做出怎麼樣的設計？

接到某店家的LOGO設計案

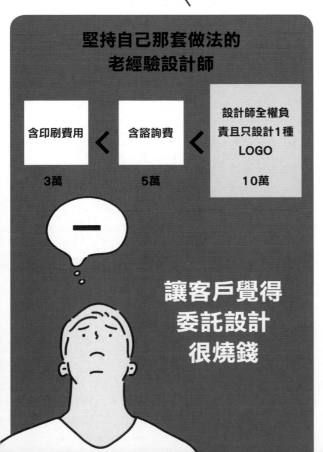

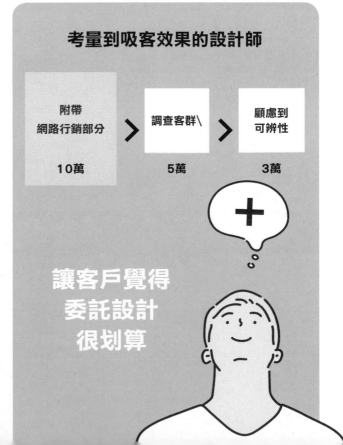

PROFILE

ARENSKI

跨足雜誌、書籍、型錄、平面廣告、網頁等多領域的設計師，也經常擔綱企劃、編輯。近年著有《一看就懂版面設計》、《新手也能馬上變高手 InDesign教戰守則》（皆為暫譯）。

instagram：@arenski_designoffice

作例画像
p60-61：LEE SNIDER PHOTO IMAGES / Shutterstock.com
p126：Ferenc Szelepcsenyi / Shutterstock.com　　Papuchalka - kaelaimages / Shutterstock.com

TITLE

1秒擺脫素人設計

STAFF		ORIGINAL JAPANESE EDITION STAFF	
出版	三悅文化圖書事業有限公司	デザイナー	澤田由起子、本木陽子、湯浅萌恵
作者	ARENSKI	ディレクター	具 滋宣
譯者	沈俊傑		

總編輯	郭湘齡
責任編輯	張聿雯
美術編輯	許菩真
排版	二次方數位設計　翁慧玲
製版	明宏彩色照相製版有限公司
印刷	桂林彩色印刷股份有限公司

法律顧問	立勤國際法律事務所　黃沛聲律師
戶名	瑞昇文化事業股份有限公司
劃撥帳號	19598343
地址	新北市中和區景平路464巷2弄1-4號
電話	(02)2945-3191
傳真	(02)2945-3190
網址	www.rising-books.com.tw
Mail	deepblue@rising-books.com.tw

初版日期	2022年8月
定價	520元

國家圖書館出版品預行編目資料

1秒擺脫素人設計/ARENSKI作；沈俊傑
譯. -- 初版. -- 新北市：三悅文化圖書事
業有限公司, 2022.08
160面；18.8X25.7公分
譯自：映えるデザイン：どこで、誰
に、何を見せる？
ISBN 978-626-95514-4-6(平裝)

1.CST: 平面設計 2.CST: 版面設計

964　　　　　　　　111010553